U0076364

圖解中國史

―藝術的故事―

米萊童書　著／繪

身邊的生活，折射文明的多樣旅程

　　小讀者們，如果你的面前有一個神奇的月光寶盒，可以帶你去歷史中的任何一個地點，你最想去哪裡呢？

　　中國有五千年的悠久歷史，在這歷史長河中，有太多的故事、英雄、創舉、科技值得我們回望與讚嘆。可是當月光寶盒發揮魔力的那個瞬間，你又如何決定自己究竟要去何時何地呢？

　　細心的孩子一定不會錯過歷史長河中與生活息息相關的精彩片段。沒錯，我們生活中的各種事物是連接過去與現在的媒介，它們看似再平凡不過，卻是我們感知外部世界的途徑。因為熟悉，當我們追根溯源時，才更能感受到時代變遷帶給我們每一個人的影響。

　　這一次，作者團隊邀請歷史學家、畫家們一起嘗試，打造身臨其境的場景，帶領我們走進歷史！作者團隊查閱了大量史學專著、出土文物、歷史圖片，以歷史為線索，同時照顧到了大家的閱讀興趣，在每一冊每一章，以我們身邊最常見的事物為切入點，透過大量歷史背景知識，講述文明發展的歷程。當然，知識只是歷史中的一個點，從點入手，作者團隊幫助我們延伸出更廣的面，用故事、情景、圖解、注釋的方式重新梳理了一遍，給大家呈現一個清晰的中國正史概念。

　　書中的千餘個知識點，就像在畫卷中修建起了一座歷史博物館，有趣的線索就像博物館的一扇扇門，小讀者們善於提問的好

奇心是打開它們的鑰匙，每翻一頁，都如同身臨其境。大家再也不必死記硬背，只需要進行一次閱讀的歷程，就可以按下月光寶盒的開關，穿越到過去的任何時間和地點，親身體驗古人的生活。我們藉由這種方式見證文明的變遷，這是一場多麼酷的旅行啊！

　　一個時代的登場，總是伴隨著另一個時代的黯然離去，然而看似渺小的身邊事物，卻可能閱歷千年。生活記錄著歷史一路走來的痕跡，更折射著文明的脈絡。在歷史這個華麗的舞臺上，生活是演員，是故事的書寫者，也是默默無聞的幕後英雄，令我們心生敬畏，也令我們心存謙卑。

　　我榮幸地向小讀者們推薦這套大型歷史科普讀物《圖解少年中國史》，讓我們從中國史的巨大框架出發，透過身邊的事物、嚴謹的考據、寫實的繪畫、細膩生動的語言，復盤遙遠的時代，還原真實的場景，了解中國歷史的發展與變遷。

　　現在，寶盒即將開啟，小讀者們，你們做好準備了嗎？

聯合國教科文組織
國際自然與文化遺產空間技術中心常務副主任、祕書長
洪天華

岩石上的藝術

早在兩萬多年以前，生活在山頂洞中的原始人就已經有了審美意識，他們不僅會製作貝殼、獸牙項鍊，還會用赤鐵礦粉末為飾品染色。漸漸地，用赤鐵礦粉末染色的方法流傳了下來，赤鐵礦粉還被當作繪製岩畫的顏料。

在岩石上畫畫

岩畫是人類在石壁和岩石上刻繪的圖畫。世界上最早的岩畫出現在中國，現在國內的很多地方都保存著岩畫作品。遠古時代，光滑的石壁和岩石是祖先們盡情創作的「畫布」。人們在岩石上磨刻和塗畫，不僅描繪了狩獵、放牧、採集、歌舞、戰爭、祭祀等場景，還刻畫了很多奇怪的圖案。

岩畫的製作

遠古時期，人們沒有先進的工具，北方的岩畫大部分是用磨刻、線刻和敲鑿這三種方式製作的。南方的岩畫多是繪製的，一般會用赤鐵礦粉末和動物血液混合成紅色顏料，用塗抹的方式進行繪製。

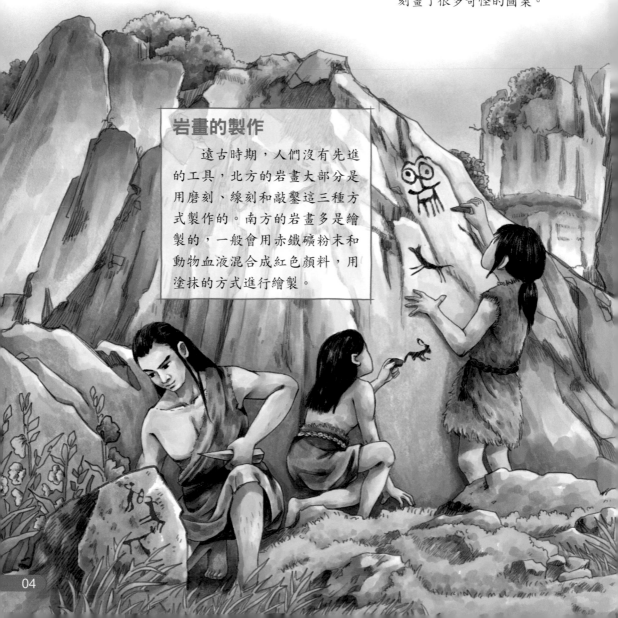

岩畫的創作方式

磨刻

　　先用石器畫出輪廓線，再用石器沿著輪廓線來回摩擦，磨刻出圖畫。

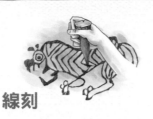

線刻

　　用尖銳的石器或金屬器在岩石上刻畫線條，用線條組成圖案。

敲鑿

　　用尖銳的石器在岩石上一點一點地鑿刻，並且用無數個點狀的鑿痕組成圖畫。

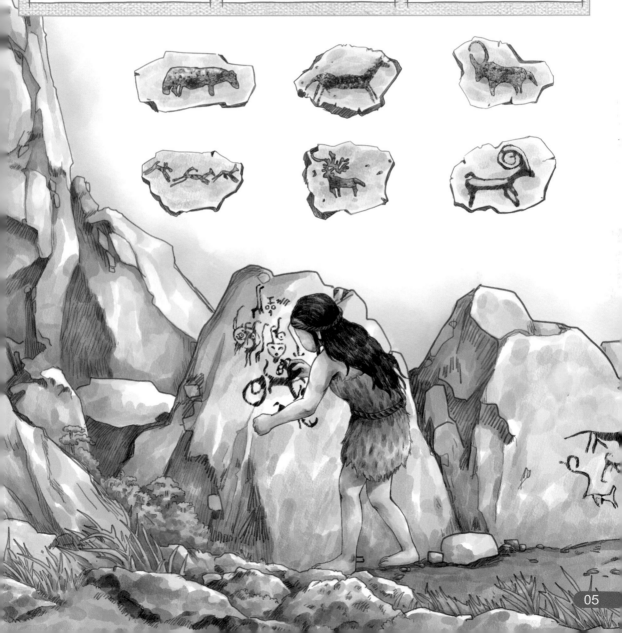

來自大自然的靈感

舊石器時代晚期，中國先民發明了陶器，從此，人們開始用泥土製作生活器皿。今天所使用的碗、罐、盆、壺、瓶等器物的造型早在六七千年前就已出現了。

新石器時代，中國的先民開始在生產和生活中追求美，擁有藝術才能的人們製作出各式各樣的陶器。為了讓陶器更加精美，新石器時代的藝術家們開始從自然中尋找靈感。

遠古藝術家的創造力

藝術家們從陶器的造型入手，模仿大自然中的植物和動物，製作出造型精美的器物。比如模擬葫蘆造型的陶壺。

考古學家還發現了動物造型的陶器，例如老鷹造型的陶鼎、螺螄造型的陶壺，以及豬形的陶壺和陶罐。

彩陶

這些陶器的造型具有美感，在裝飾上也非常講究。藝術家們用礦物質顏料在陶器上勾勒出精美的植物、動物和幾何圖案，這種陶器叫做彩陶。

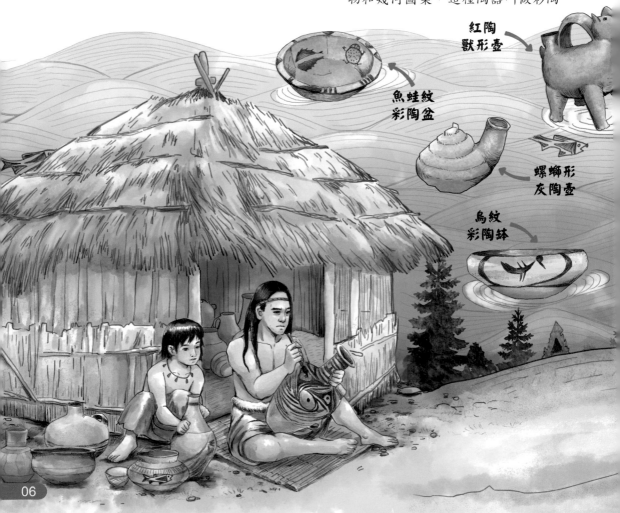

紅陶
獸形壺

魚蛙紋
彩陶盆

螺螄形
灰陶壺

鳥紋
彩陶缽

陶器上的水波紋

新石器時代，人們為了解決飲水問題，通常沿河而居，人與水的關係非常密切。在裝飾陶器時，也體現了這一點。人們在陶器上畫上河流的漩渦和水波紋等圖案，看上去就像水在流動。

陶器上的動植物

漁獵和採集是人類最早獲取食物的方式，動物和植物也是最常見的上古陶器上的元素。在已出土的上古陶器上，經常畫著人們捕獲的獵物，如水中游動的魚、蛙，天上飛行的鳥，陸地上奔跑的鹿等。此外，也有造型神祕的人面紋。

陶器上的顏料

上古陶器上的圖案大致由紅、黑、白三種顏色構成，顏料的主要成分都是礦物質。紅色顏料可能是用赤鐵礦、朱砂等製作的，黑色顏料可能是用石墨研磨成粉而製成的，白色顏料可能是一種碳酸鈣（熟石灰）製成的。

作畫的工具

彩陶上有筆毫描繪的痕跡，學者認為當時已經出現類似毛筆的工具。

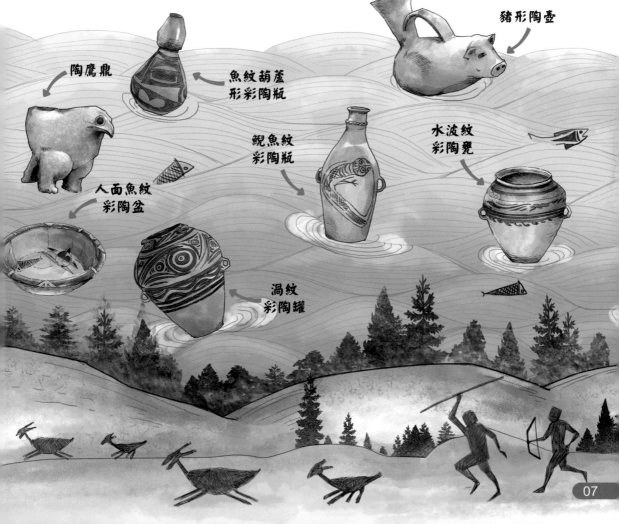

豬形陶壺

陶鷹鼎

魚紋葫蘆形彩陶瓶

鯢魚紋彩陶瓶

水波紋彩陶甕

人面魚紋彩陶盆

渦紋彩陶罐

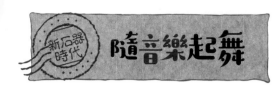

新石器時代，中國的先民不僅從生產、生活中學會了繪畫，也從中學會了音樂和舞蹈。

8000 年前的笛聲

8000多年前，生活在淮河流域的賈湖人用骨笛演奏出美妙的音樂，同時也掌握了用骨頭製作骨笛的方法。他們製作的骨笛非常精巧，有7孔、8孔等不同種類。這種骨笛不僅能奏出七聲音階，還能演奏出美妙的變化音。另外，新石器時代的先民還會使用陶塤（ㄒㄩㄣ）、陶號角、鼓、石磬（ㄑㄧㄥˋ）等樂器奏出悅耳的音樂。

賈湖骨笛的出土

賈湖骨笛出土於河南賈湖遺址，距今8000多年，是中國最古老的樂器實物，也是世界上目前發現的最早的可吹奏樂器。賈湖骨笛是用鶴類翅骨製成的，多數骨笛為7孔。

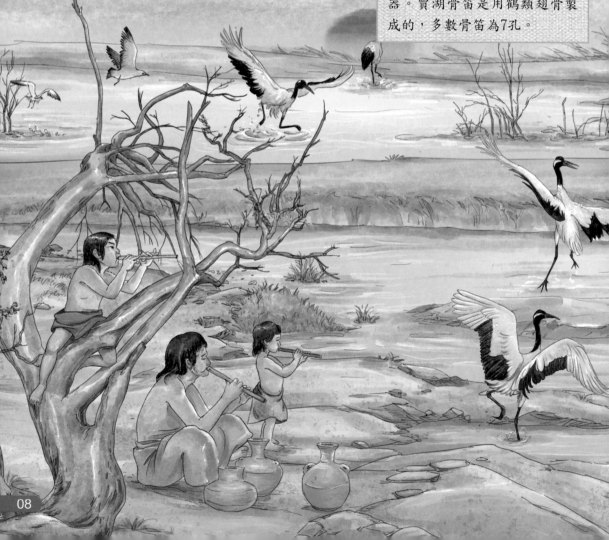

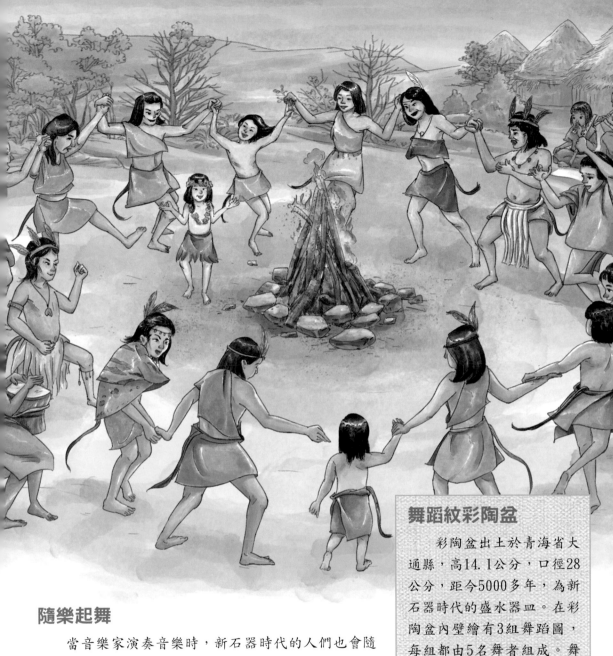

隨樂起舞

當音樂家演奏音樂時，新石器時代的人們也會隨著音樂翩翩起舞。考古工作者在青海省大通縣發現了一件5000多年前的彩陶盆，盆內用黑色顏料繪製了一群人在圍圈跳舞的場景。人們頭戴髮飾，腰間裝飾著動物的尾巴，手牽手，面向前方跳舞。他們或是慶祝獵人滿載歸來，或是祈求天神庇佑，或是歡慶戰士勝利歸來，或是只為了快樂而舞，但不管為何舞蹈，都有樂器的伴奏。

舞蹈紋彩陶盆

彩陶盆出土於青海省大通縣，高14.1公分，口徑28公分，距今5000多年，為新石器時代的盛水器皿。在彩陶盆內壁繪有3組舞蹈圖，每組都由5名舞者組成。舞者手拉著手，似乎隨著節拍，面向前方踏舞。

商朝 神祕的青銅藝術

青銅是一種紅銅加錫或鉛的合金，因其在土中長期掩埋氧化後呈現出青灰色，因此被現代人稱為青銅。早在新石器時代，中國的先民就已掌握了青銅的冶煉技術。1975年，甘肅省臨夏回族自治州林家遺址中出土了一件銅刀，是迄今中國發現的最早的青銅器。

屬於青銅的時代

自從人們學會了冶煉青銅，這種黃澄澄的合金（青銅的本色）便成為統治者最青睞的鑄造材料。從夏朝起，中國進入青銅時代。相傳，大禹治水時將天下劃分為九州，九州向大禹進獻青銅，大禹用青銅鑄造了象徵天下的九鼎。

商周是青銅時代的頂峰時期。商朝人迷信鬼神，周朝人崇拜祖先，兩個朝代都將祭祀作為國家的頭等大事，青銅禮器也成為祭祀中最重要的器物。

鳥紋飾

鳥是商朝人崇拜的動物之一，商朝人認為他們的祖先是神鳥所生，因此，鳳鳥紋飾經常出現在商朝的青銅器上。

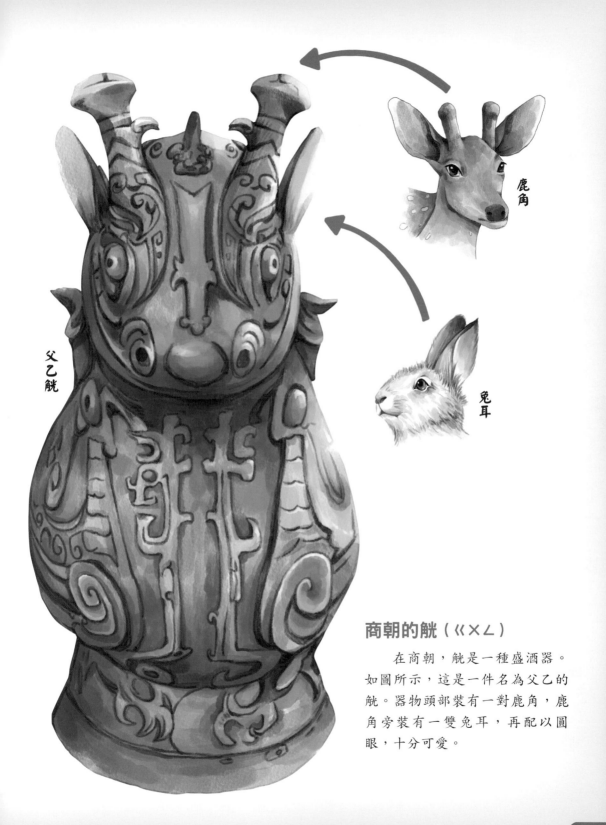

鹿角

兔耳

父乙觥

商朝的觥（ㄍㄨㄥ）

在商朝，觥是一種盛酒器。如圖所示，這是一件名為父乙的觥。器物頭部裝有一對鹿角，鹿角旁裝有一雙兔耳，再配以圓眼，十分可愛。

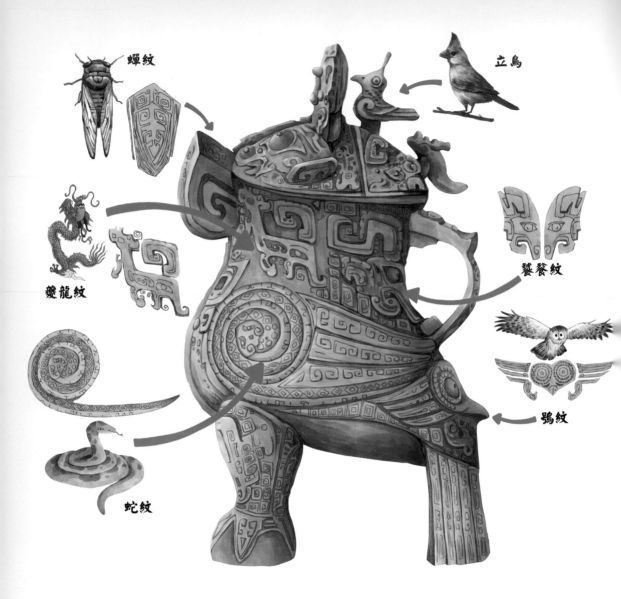

蟬紋

立鳥

夔龍紋

饕餮紋

鴞紋

蛇紋

婦好鴞（ㄒㄧㄠ）尊的紋飾

　　在婦好鴞尊身上，裝飾著許多精美而神祕的花紋。鴞尊身後和尊蓋上飾有貪吃的怪獸饕餮。尊蓋的把鈕上和腿前的紋飾是夔（ㄎㄨㄟˊ）龍紋，夔龍是古人想像出來的一種僅有一隻足的龍。此外，鴞尊身上還有蟬、蛇等動物的花紋。

貓頭鷹的特殊含義

貓頭鷹，古人稱作鴞。在商朝，貓頭鷹被視為戰爭之神，因此商朝人常把器物做成貓頭鷹的造型，象徵勝利。1976年，考古工作者在商朝女將軍婦好的墓中發現了一件酒器，學者認為這是一件鴞形酒尊，將其命名為「婦好鴞尊」。它雙眼圓瞪，昂首挺胸，就像一隻鮮活的貓頭鷹。

青銅器的造型

商周時期，鑄造技藝高超，青銅器造型各異、體積龐大。古人還刻畫出複雜而又神祕的紋飾，使青銅器更加美輪美奐。商朝人將不同動物的特徵組合起來，設計出特別的器型。

豬形尊

象尊

青銅器上的文字

有些青銅器上除了紋飾，還會鑄刻文字，被後世稱為「金文」或「鐘鼎文」。這些文字大多出現在青銅器的蓋、內底、腹頸等部位，記錄一些與器主有關的重大事件。秦朝以前的文字多是大篆，秦始皇統一文字後，大篆才被小篆取代。

武王伐紂，建立周朝，周朝的天子為了鞏固統治，採取了一系列措施，禮樂制度就是其中之一。簡單來說，周朝的禮樂制度就是將人們的身分劃分成金字塔般的等級，天子的身分等級最高，享受的待遇也就最高。

使用樂舞的規定

禮樂制度中，樂是指樂舞。周朝的統治者認為樂能教化人民，使人和諧相處。為此，周天子設置了中國歷史上第一個音樂官職——春官，負責傳授音樂、舞蹈技藝和演出。使用樂舞也有嚴格的規定：只有天子能享用64人表演的八佾（一ㄥ）舞；諸侯能享用36人表演的六佾舞；卿大夫能享用16人表演的四佾舞；士能享用4人表演的二佾舞；而沒有身分的庶人則沒有享用樂舞的權利。

曾侯乙編鐘

曾侯乙編鐘鑄造於戰國早期，是一套屬於曾國國君的大型禮樂重器，全套編鐘共65件，分3層8組懸掛在長鐘架上。如今，這套2400多年前的編鐘仍可發出動聽的鐘聲，並能演奏五聲、六聲以及七聲音階樂曲，中部音區可演奏12個半音。曾侯乙編鐘的出土改寫了中國音樂史。

鐘和磬的使用規定

　　鐘、磬是周朝的宮廷樂器，在其使用的規模和懸掛方面也有規定。天子可以在四周懸掛樂器，諸侯只能在三面懸掛樂器，卿大夫只能在兩面懸掛樂器，而士只能懸掛一面樂器。

曾侯乙墓的樂器

　　1978年，湖北省隨縣曾侯乙墓出土了大量樂器，其中就有一套完整的編鐘和編磬。按照周朝的規定，諸侯只能在三面懸掛樂器，而出土的編鐘和編磬正好組合成三面。

曾侯乙編磬

　　曾侯乙編磬也出土於曾侯乙墓。磬是古代的一種打擊樂器，用石頭磨製而成。磬常與編鐘合奏，同樣屬於禮樂重器。

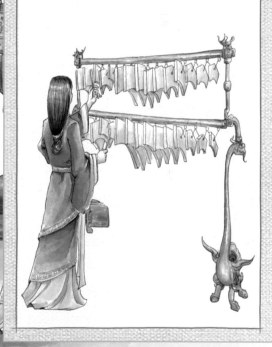

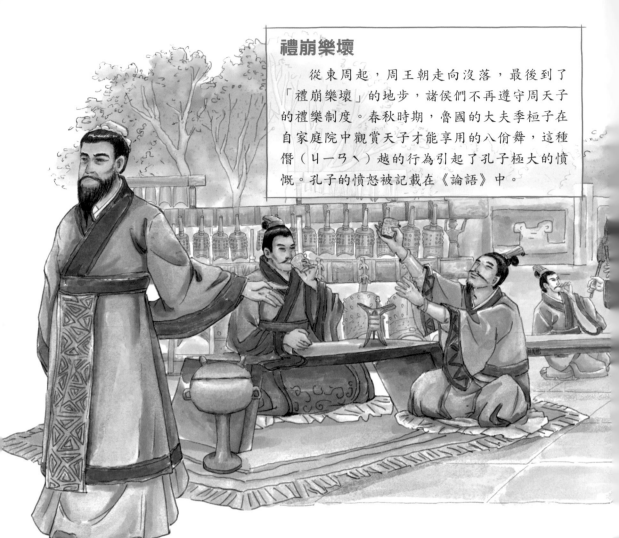

禮崩樂壞

從東周起，周王朝走向沒落，最後到了「禮崩樂壞」的地步，諸侯們不再遵守周天子的禮樂制度。春秋時期，魯國的大夫季桓子在自家庭院中觀賞天子才能享用的八佾舞，這種僭（ㄐㄧㄢˋ）越的行為引起了孔子極大的憤慨。孔子的憤怒被記載在《論語》中。

音樂家孔子

我們都知道孔子是一位偉大的教育家，但其實他還是一位擅長樂舞的音樂家。孔子不僅會唱歌、彈琴、擊磬、鼓瑟，還將音樂作為「六藝」的一門課程，教授給弟子。

此外，孔子還編訂了中國最早的詩歌總集《詩經》。其中收入了自西周至春秋中期五百多年的詩歌。《詩經》從內容上可以分為「風」、「雅」、「頌」三部分；風是周朝的地方民歌；雅是朝廷之樂；頌是用於祭祀的宗廟音樂。

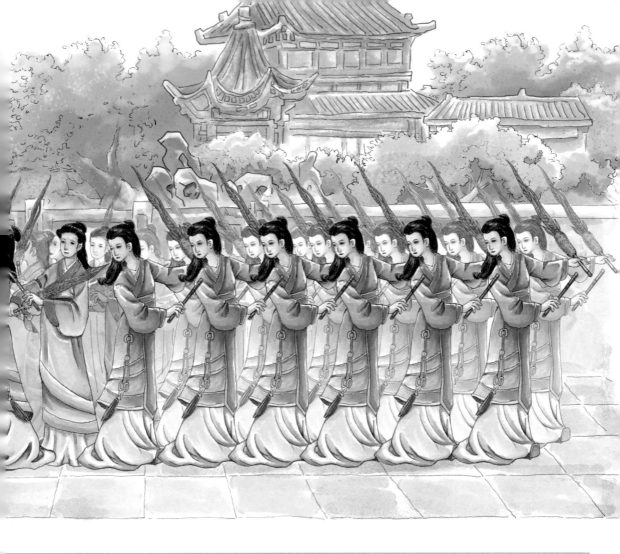

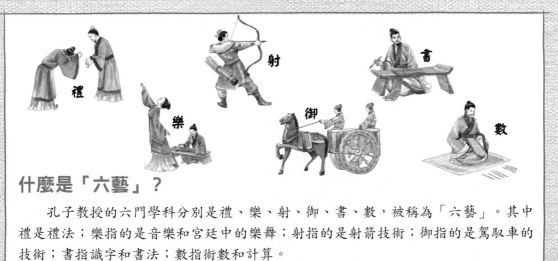

什麼是「六藝」?

　　孔子教授的六門學科分別是禮、樂、射、御、書、數,被稱為「六藝」。其中禮是禮法;樂指的是音樂和宮廷中的樂舞;射指的是射箭技術;御指的是駕馭車的技術;書指識字和書法;數指術數和計算。

古時的音樂家

　　隨著周朝的「禮崩樂壞」，諸侯們不再被束縛，一種被稱為「鄭衛之音」的新鮮音樂開始流行，而沉悶、肅穆的宮廷音樂則被冷落。魏國的開國君主曾疑惑「鄭衛之音」究竟有什麼魅力，竟讓他聽得不知疲倦。其實「鄭衛之音」便是當時的民間音樂，曲調清新、活潑，多源於生活，不受當時禮樂的種種限制，自然百聽不厭。

高山流水遇知音

伯牙是春秋時期技藝高超的琴師，擅長彈奏古琴和譜曲，相傳他曾譜《高山流水》一曲。一日，伯牙在山中彈琴，正好被進山砍柴的鍾子期聽到。鍾子期停下腳步，仔細聆聽，然後道出了琴音中表達的高山和流水的意境。伯牙聽後十分驚訝，就與鍾子期談論起音樂，兩人因此成為知音，並約定來年再見。當伯牙按約定再次來時，卻不見鍾子期。原來鍾子期已病逝。伯牙悲痛萬分，摔碎了心愛的古琴，從此不再彈琴。

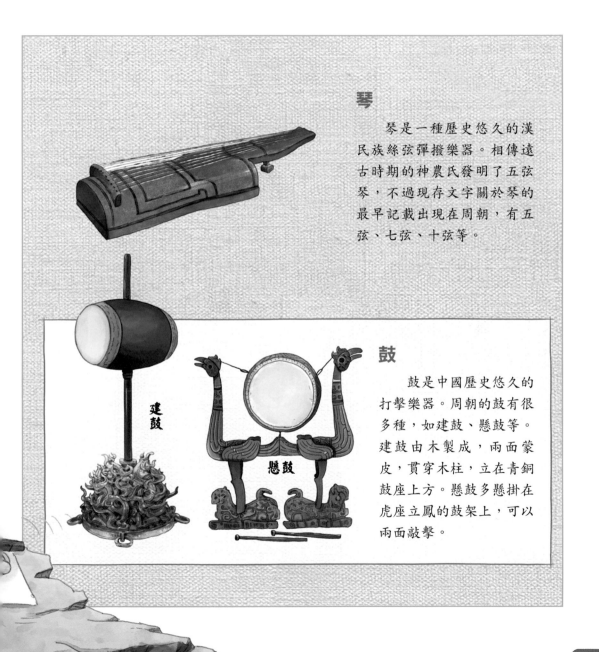

琴

琴是一種歷史悠久的漢民族絲弦彈撥樂器。相傳遠古時期的神農氏發明了五弦琴，不過現存文字關於琴的最早記載出現在周朝，有五弦、七弦、十弦等。

建鼓

懸鼓

鼓

鼓是中國歷史悠久的打擊樂器。周朝的鼓有很多種，如建鼓、懸鼓等。建鼓由木製成，兩面蒙皮，貫穿木柱，立在青銅鼓座上方。懸鼓多懸掛在虎座立鳳的鼓架上，可以兩面敲擊。

師曠辨音

師曠是春秋時晉國著名的樂師和大臣。他天生無目，所以自稱盲臣，但他聽力十分靈敏，辨音能力極強。相傳，晉平公找人鑄了一口鐘，讓樂工們聽辨音色，樂工們都認為這口鐘的音很準，只有師曠不停搖頭。晉平公不信，便找來衛國著名音樂家師涓來聽辨，師涓聽後也認為這口鐘的音不準。

餘音繞梁的故事

韓娥是春秋戰國時期韓國的一位善於歌唱的女子。相傳，韓娥來到齊國，因路費用完，就在齊國國都的雍門前賣唱，想湊些錢買點兒食物。她的歌聲清脆嘹亮、宛轉悠揚，吸引了很多聽眾。她離去以後，人們還陶醉在歌聲中，彷彿她的歌聲一直縈繞在屋梁上，三天不曾離開。

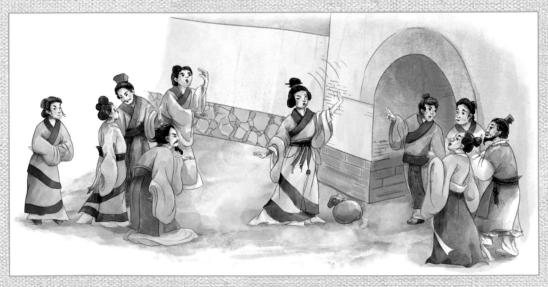

排簫

排簫是竹製的編管豎吹樂器，最早出現在西周。

筑

筑是一種用竹尺敲擊琴弦發音的樂器，形似琴，有十三弦。演奏時，左手按弦的一端，右手執竹尺擊弦發音。

擊筑高手高漸離

高漸離是戰國時期燕國的音樂家，擅長擊筑。他和荊軻是好朋友，也是音樂上的知音，二人常擊筑高歌。荊軻刺秦失敗後，高漸離隱姓埋名，卻在一次演奏中被人認出。秦始皇聽說後把他召進宮中，命他擊筑，因怕他加害，竟然熏瞎了他的眼睛。高漸離的每次演出都被人稱讚，秦始皇也漸漸放鬆了戒備，於是高漸離偷偷在筑中注了鉛，在一次演奏中舉筑砸向秦始皇，但並未擊中，最終被秦始皇殺害。

漢朝之前，紙還沒有出現，人們將簡牘和絲織品作為書寫和繪畫的材料，這種絲帛上的書畫作品稱為「帛畫」和「帛書」。中國現存最古老的帛畫是戰國時期的《人物龍鳳圖》和《人物御龍圖》，它們與最古老的帛書《楚帛書十二月神圖》都出土於長沙楚墓。如果按年齡來算，這些帛畫、帛書都已經2000多歲了。

出現在墓葬中的帛畫

在古代，人們認為龍、鳳、鶴、魚是神祕的超自然神靈，人死後將由它們引入天宮。所以，人們繪製了《人物龍鳳圖》和《人物御龍圖》，作為逝者溝通人神的旗幡。這也為我們解釋了這兩幅帛畫出現在古人墓葬中的原因。

《楚帛書十二月神圖》

《楚帛書十二月神圖》是一幅圖文並茂的書畫作品，帛書上的文字記錄著天地和宇宙誕生的神話，文字的四周還繪製了四種樹木和十二位神像。四種樹木代表著春、夏、秋、冬四季，十二位神像代表著十二個月份。這些神有的長有長尾巴或犄角，有的長著四個腦袋，形象非常奇怪。

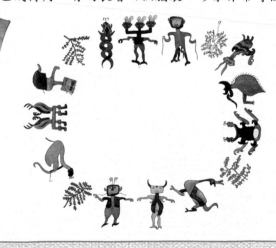

絹本和紙本

在紙出現以前，人們會在薄而堅韌的絲織品上書寫、作畫，這種絲織品叫做絹。西漢時有了紙，後經蔡倫改進，紙也成為人們書寫、繪畫的材料。後人把在絹上創作的書畫作品稱為絹本，在紙上創作的書畫作品稱為紙本。

華蓋

　　華蓋又稱輿蓋。輿是指車，輿蓋就是車的傘蓋，用於遮陽擋雨。

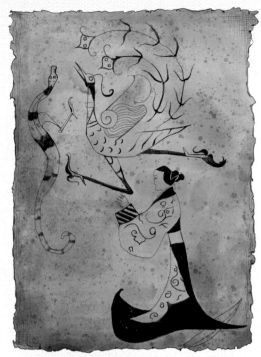

《人物龍鳳圖》

　　《人物龍鳳圖》帛畫出土於1949年，整幅畫比A4紙稍大。古人使用白描技法，用流暢優美的線條勾勒出一龍、一鳳，以及一位面容清秀、垂髻細腰的女子。女子身穿闊袖長裙，雙手合十，像是站在月亮上祈禱，一條龍和一隻鳳在空中飛舞，像在迎接女子的到來。

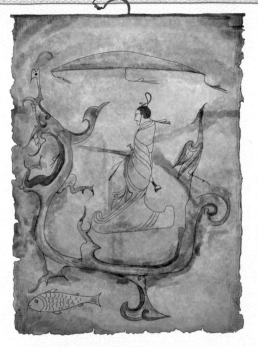

《人物御龍圖》

　　《人物御龍圖》的創作時間要晚於《人物龍鳳圖》，在畫面中，一個長有鬍鬚的男子身穿長袍，佩長劍，手執韁繩，駕馭著巨龍，十分神氣。男子的頭頂上飄浮著華蓋。龍尾部站著一隻仙鶴，一條神魚遨遊在龍的下方。這幅圖採用線描的方法繪製，繪畫技法更加嫻熟，人物更加寫實，線條的變化也更加豐富。更可貴的是，畫家不僅在畫面上平塗墨色，還在人物、龍、鶴、華蓋等部位使用中國畫中的渲染技法，為它們染上了彩色。

最早的毛筆

　　1954年，長沙左家公山楚墓出土了一支保存完好的毛筆。這支毛筆的筆桿長18.5公分，筆頭用兔箭毫製成，長2.5公分。這支毛筆是迄今為止中國發現的最早的毛筆實物。

藏在地下的雕塑

雕塑，簡言之，即用不同材料塑造成各種藝術形象。如新石器時期，人們用黏土製成動物造型的陶器；商周時期，人們用青銅鑄造各種禮器。這些都屬於雕塑。

早在原始社會，中國的雕塑藝術就已誕生。7000多年前，河姆渡人開始用泥土製作陶塑，留存至今的有不知名的藝術家用泥土塑造的一隻陶豬。5000多年前，生活在今甘肅省天水市大地灣的人們不僅會在陶器上繪製漂亮的圖案，也會將陶器器口雕塑成人物頭像的形狀。

世界第八大奇蹟

西元前221年，秦始皇統一中國。不久後，他選擇環境優美的驪山作為死後的家園，於是徵集大量軍民在驪山北麓修建皇陵。秦始皇生前攻伐六國，死後也想調兵遣將，為此，他命人塑造了一支龐大的地下軍隊——秦始皇陵兵馬俑。1974年，當地農民挖井取水時，無意中發現了兵馬俑。經考古發掘，發現的3個俑坑共有陶俑、陶馬8000餘件，全部按照秦時排兵布陣的方法排列。秦始皇陵兵馬俑也被譽為「世界第八大奇蹟」。

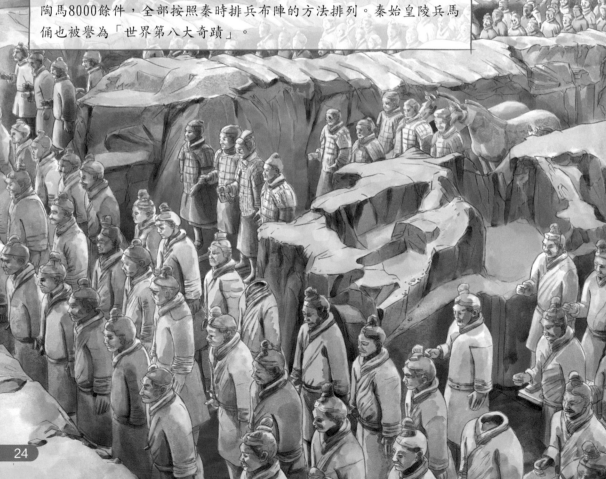

俑的誕生

商周時期，人們除了用青銅製作藝術品，也會在玉石上發揮自己的雕塑才能。商王后婦好的墓中出土了許多玉器，其中就有一件雕刻細緻、席地而坐的玉人。

類似玉人這樣給古人隨葬的器物被稱為明器（冥器），早在原始社會就已經出現了。古人認為，人死後也能享受生前的生活，於是為死去的人隨葬他們生前所用的物品，後來還出現了用活人殉葬的制度。不過，春秋戰國時期，人們開始用木頭、石頭、陶等材料做成人形的「俑」。俑從此成為人殉的首選，殘酷的活人殉葬制度逐漸廢除。

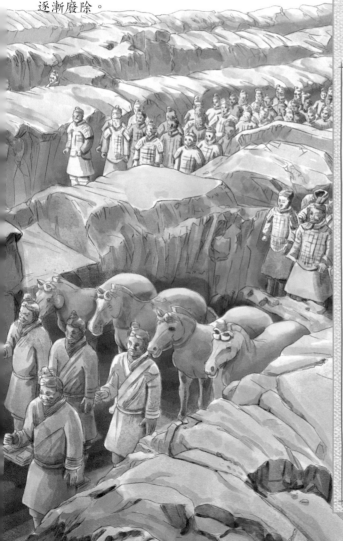

三星堆遺址的雕塑作品

在距今已有5000至3000年歷史的四川省三星堆遺址中，出土了許多造型奇異的青銅器。其中有一件高2.62公尺的青銅大立人，他頭戴高冠，雙手像是環握著什麼器物。有學者認為，這件人像可能是古蜀國的一位領袖，也許手中握著的是象徵權力的權杖。

三星堆
青銅大立人

兵馬俑的藝術價值

秦朝的藝術家用寫實風格認真雕塑每一個兵俑，按照當時的兵種塑造出將軍、騎兵、步兵、弩兵等形象，把每件兵馬俑都塑造得與實物一樣真實。所有人俑的面孔各不相同，纖毫畢現——有的兵俑留有鬍鬚，像是久經沙場的老兵；有的年紀輕輕，像是剛入伍的新兵……每一件都刻畫得唯妙唯肖。

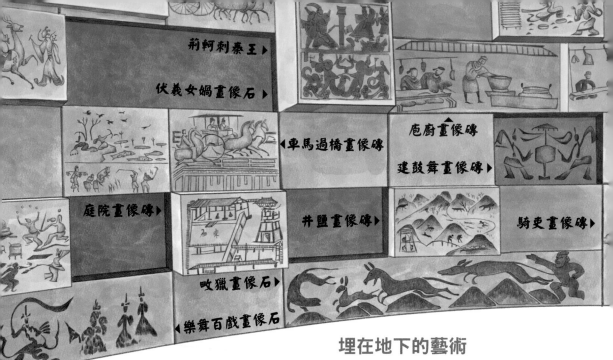

荊軻刺秦王▶

伏羲女媧畫像石▶

庖廚畫像磚

建鼓舞畫像磚▶

◀車馬過橋畫像磚

庭院畫像磚▶

井鹽畫像磚▶

騎吏畫像磚▶

吠獵畫像石▶

◀樂舞百戲畫像石

埋在地下的藝術

在石頭上刻畫的歷史可以追溯到舊石器時代，不過，那時的藝術家是在石壁上作畫，作品被保留在山上。而漢朝的藝術家們創作的畫像石和畫像磚則大部分被埋入地下，這是因為漢朝刻有圖畫的磚、石並不是普通的建築材料，而是用來構築和裝飾墓室、祠堂、墓闕的建築構件。學者把刻有圖畫的石頭稱為畫像石，將被模印或刻畫圖案的磚稱為畫像磚。

「事死如事生」，漢朝人相信人死後和生前一樣，因此，漢朝流行厚葬。人們經常用泥土製作現實生活中的院落、樓閣、灶台、水井及雞、鴨、豬等模型隨葬。同時，為墓主人準備了很多描繪現實生活的「照片」，也就是帶有圖畫的畫像石和畫像磚。

漢朝 **磚石上的「照片」**

磚塊和石頭在中國很早就被當作建築材料使用，陝西省神木石峁遺址當年就是一座石頭建的古城。到了漢朝，人們開始熱衷於在磚、石上畫畫，令普通的建築材料搖身一變，成為一件件漂亮的藝術品。

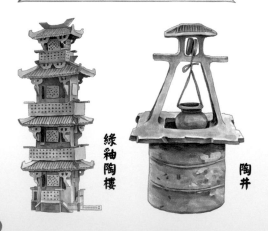

綠釉陶樓

陶井

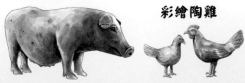

彩繪陶母豬

彩繪陶雞

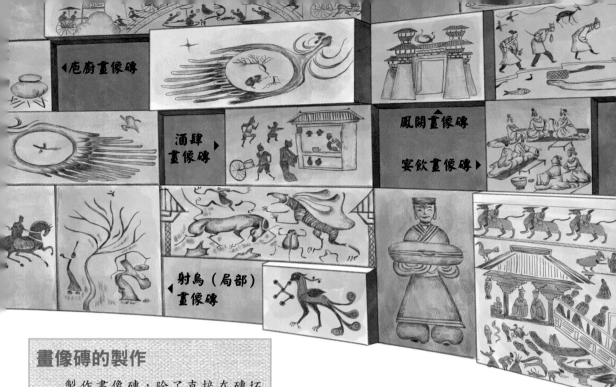

◀庖廚畫像磚

酒肆
畫像磚▶

鳳闕畫像磚

宴飲畫像磚▶

射鳥（局部）
◀畫像磚

畫像磚的製作

　　製作畫像磚，除了直接在磚坯上刻畫圖案，更多的是用刻有圖畫的木製模具在磚坯上壓印圖案，這種方式不僅快捷，還可以批量生產。畫像磚坯經過晾曬、燒製，就製作完成了。有些畫像磚出窯後還要塗上各種顏色。遺憾的是，畫像磚和兵馬俑一樣，出土的時候已失去了顏色。

第1步：在木板上勾勒圖畫，並雕刻成模板。

第2步：將泥土製成磚坯。

第3步：用帶有圖畫的模板在磚坯上壓出圖畫。

第4步：經過燒製，就做成畫像磚了。

畫像石的製作

　　畫像石的製作步驟相對簡單。工匠先在石面上勾勒出底稿，再根據底稿雕刻出圖案，這樣，一塊畫像石就製成了。

豐富的內容

　　創作者以刀代筆，在磚、石上描繪畫面。圖案的內容很豐富，不僅有院落、農耕、狩獵、馭車、宴飲、樂舞、冶鐵、製鹽、貿易等場景，還有膾炙人口的神話、歷史故事，如伏羲、女媧、荊軻刺秦、泗水取鼎，以及各種神祕的花紋。這些埋藏在地下的珍貴文物不僅是藝術品，更是反射漢代歷史和生活的明鏡。

專題 書寫的藝術

相傳，漢字最早出現在黃帝時期，由黃帝的大臣倉頡（ㄐㄧㄝˊ）所創。但事實上，早在新石器時代，人們就已經開始在陶器上刻畫符號。有學者認為，這些符號就是原始文字的雛形。

小篆之前的文字

到了商朝，漢字才逐漸成熟。商朝的文字大多被刻在龜甲和獸骨上，因此，我們把這種文字稱為甲骨文。甲骨文是一種圖畫文字（也稱象形文字），比如甲骨文中的日、月、魚、龜、鹿、象等字，看上去很像圖畫。

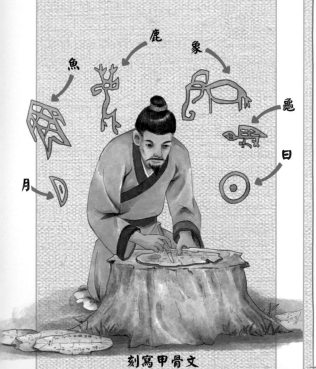

鹿

象

魚

龜

日

月

刻寫甲骨文

商周時，人們除了將文字刻在骨頭上，也鑄刻在青銅器上，青銅器上的文字稱為銘文，當時青銅被稱為金，所以又叫金文。周朝建立後，對商朝的文字進行了改造，形成了線條均勻的大篆。不過，當周王室失去權威後，各諸侯國使用的文字出現了變化，使這一時期的文字變得混亂。

青銅器上的銘文（大篆）

隸書的發明

秦始皇統一六國後，下令全國統一使用丞相李斯改造過的小篆，這就是「書同文」，從此小篆成為秦朝的官方字體。不過，秦朝並不是只有一種字體，一種被稱為隸書的新字體也出現在民間。小篆書寫非常煩瑣，費時費力。相傳曾經做過獄吏的程邈因罪入獄後開始改進小篆，最後創造出隸書，程邈也因此被赦免。還有一種傳說認為隸書是由刑徒奴隸所造，因此叫隸書。

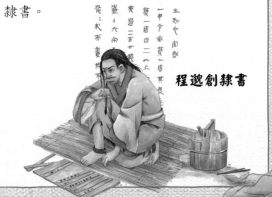

程邈創隸書

章草的出現

　　隸書被廣泛使用的同時，人們也在不斷改造和美化字體。一種連筆、急寫的字體率先出現，被人們稱為「章草」。章草最早出現在簡牘上，由隸書演變而來。

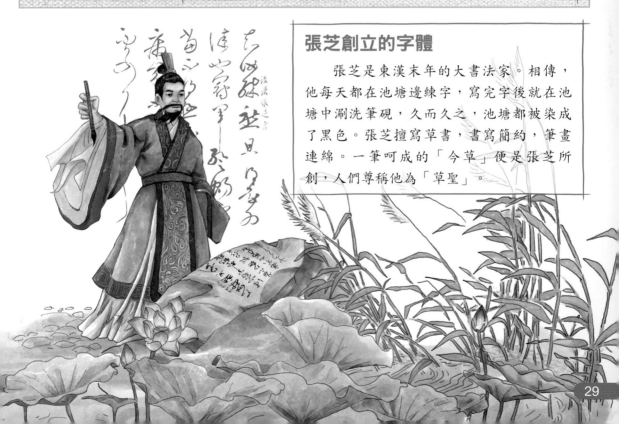

漢簡上的章草

東漢的新字體

　　東漢時期，人們在書寫隸書時，逐漸把字體變得方正，形成一種新風格，人們稱這種新字體為正書，也就是早期的楷書。鍾繇是漢末至三國時期的政治家和書法家，他擅長寫正書。他的傳世墨跡大多是用正書書寫的奏摺，由此人們認為鍾繇就是楷書創造者，稱他為「正書之祖」。不過，也有學者認為早在鍾繇之前，正書就已出現。

鍾繇創楷書

行書的創立

劉德升創行書

　　行書也是一種新字體。這種字體不像正書那樣規整，又不像草書那樣簡率、放任，是介於兩者之間的字體，相傳為東漢時期的書法家劉德升所創。

張芝創立的字體

　　張芝是東漢末年的大書法家。相傳，他每天都在池塘邊練字，寫完字後就在池塘中涮洗筆硯，久而久之，池塘都被染成了黑色。張芝擅寫草書，書寫簡約，筆畫連綿。一筆呵成的「今草」便是張芝所創，人們尊稱他為「草聖」。

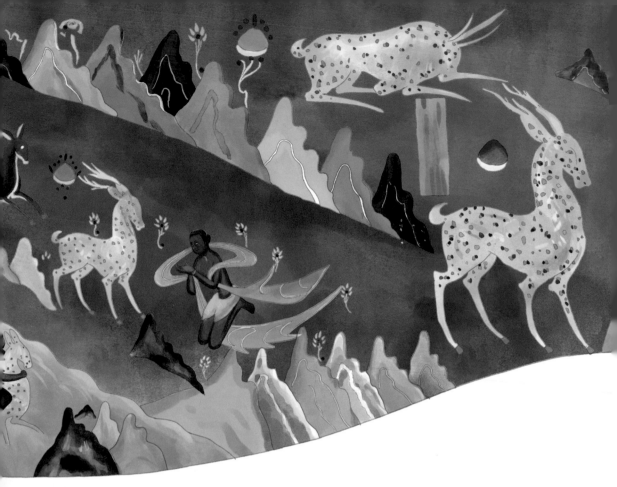

 魏晉
南北朝

沙漠中的石窟藝術

開鑿莫高窟

石窟最早是僧人們在山中修行開鑿的「小房間」，源於印度。佛教沿著絲綢之路來到中國後，石窟建築形式也緊跟著傳入中國。位於河西走廊西端的敦煌，是絲路上的交通要塞，過往的商人、僧侶絡繹不絕。

西元366年，一位叫樂僔（ㄗㄨㄣˇ）的僧人雲遊到敦煌。當他來到宕泉時，看到天空中金光閃耀，認為這裡是修行的好地方，於是在鳴沙山東麓的崖壁上開鑿了第一個石窟。後來，越來越多的僧人來到這裡開鑿石窟。一直到元朝，開鑿活動才漸漸停止。這就是被稱為「千佛洞」的敦煌莫高窟。

魏晉南北朝時期，政權更替雖像走馬燈一般，文化交流和傳播融合卻異常活躍，藝術家們開始自覺追求自己的審美和創作風格。佛教在大江南北生根發芽的同時，也帶來了佛教繪畫和石窟造像等藝術的興盛。繪畫不再是畫師們的專長，一些有學識的文人畫家也紛紛登上了畫壇。

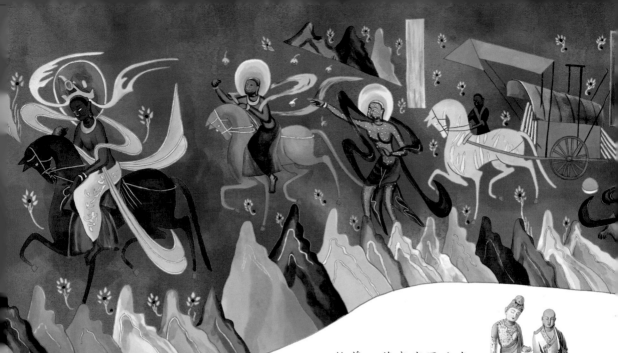

沙漠中的美術館

　　壁畫和彩塑是莫高窟中最寶貴的藝術品，它們創作於不同時代。早期的壁畫和彩塑風格多是來自印度的犍陀羅式，不過，這些風格很快就與中國繪畫風格相融合，形成了新風格。

　　敦煌壁畫的內容十分豐富，不僅有各式各樣的佛像、佛本生故事畫、說法圖，還有很多表現當時社會和生活的圖畫。其中第257窟中的「九色鹿王本生」壁畫還被拍成了動畫片。

　　因為莫高窟的礫石並不適合雕刻，所以，人們多用泥塑造佛像。莫高窟中既有單體塑像，又有成組的群體塑像。這些塑像千姿百態、容貌各異、色彩絢麗，和壁畫一樣，是莫高窟的藝術瑰寶。

　　莫高窟現存的735個洞窟中，有壁畫和彩塑的洞窟就有490多個，壁畫的總面積達到了4.5萬平方公尺，彩塑多達2400

餘尊。莫高窟因此成為世上規模最大、內容最豐富的佛教藝術聖地，被譽為「沙漠中的美術館」。

敦煌彩塑

九色鹿的故事

　　很久以前，有一隻神鹿，身上有九色，被稱為「九色鹿」。一天，九色鹿從水中救出一人，落水人想感謝其救命之恩，而九色鹿只要求他不要洩露自己的行蹤。落水人答應後離去。一天，王后夢到了九色鹿，求國王獵捕九色鹿，要用牠的皮毛做衣裳。國王出重賞尋找九色鹿的行蹤。落水人知道後，帶領國王前去獵鹿，九色鹿被團團圍困。當得知是落水人出賣了自己，九色鹿向國王陳述了落水人見利忘義的惡行。國王被九色鹿的善良打動，不僅放棄獵捕神鹿，還命國人不准傷害神鹿。而落水人和王后終因貪婪遭到了懲罰。

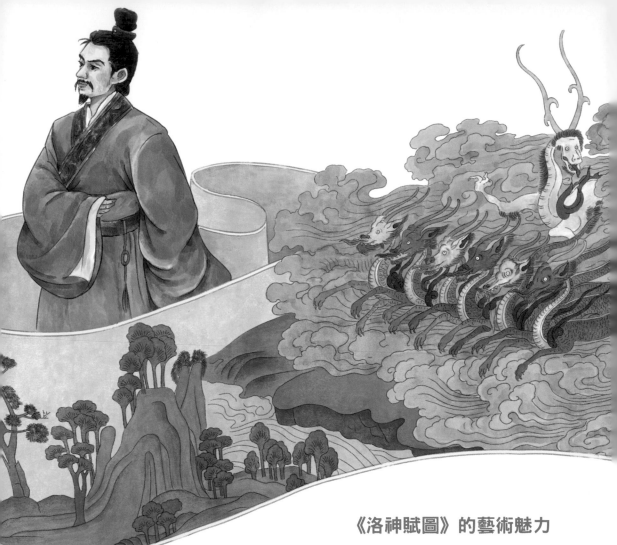

《洛神賦圖》的藝術魅力

　　顧愷之的《洛神賦圖》原作已經遺失，我們今天看到的是宋人的摹本。展開畫卷，作者以連綿起伏的山水作為背景，衣帶飄逸的洛神與曹植多次出現在畫中。長卷中的每個情景都是一幅獨立的畫面，被山石、河水等背景巧妙地分隔開，就像展開的連環畫一樣，講述著洛神與曹植的愛情故事。

顧愷之

淒美的「神話故事」

魏晉南北朝

　　魏晉南北朝時期，可以卷起來的卷軸畫受到人們的青睞，畫家們也開始以文學作品為繪畫題材。例如，三國時期的文學家曹植痛失摯愛的甄氏之後，非常難過，他經過洛水時想起甄氏，就以洛神的形象寫了一篇《洛神賦》。東晉畫家顧愷之因被詩作所感動，想用繪畫來表現這篇《洛神賦》，於是他創作了故事畫長卷《洛神賦圖》。

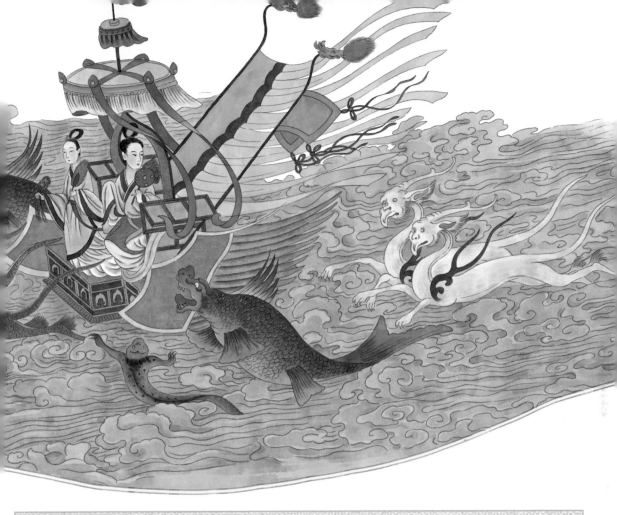

「三絕」藝術家顧愷之

顧愷之是東晉傑出的畫家和美術理論家，他博學多才，會寫詩、書法，更精通繪畫。人們稱他為「三絕」藝術家，即才絕、畫絕和癡絕。才絕是指他過人的才學；癡絕指他癡迷於創作；畫絕是指他高超的繪畫技藝。

顧愷之擅長畫宗教畫、人物畫、故事畫，也精通龍、虎、鷹等動物畫。他創作的人像、佛像唯妙唯肖。相傳有位僧人要在建康修造一座寺廟，向人們募集善款。顧愷之聽說後，說要捐一百萬錢。大家不信。他讓僧人在寺中留出一面白牆，在牆壁上繪製了「維摩詰像」的壁畫，然後讓寺院請人們來欣賞，第一天的觀眾要捐十萬錢，第二天的觀眾要捐五萬錢，第三天就可以隨意捐贈。人們聽說後，爭相欣賞壁畫，都被唯妙唯肖的維摩詰像所折服。前來欣賞的人越來越多，捐款也很快超過了一百萬錢。

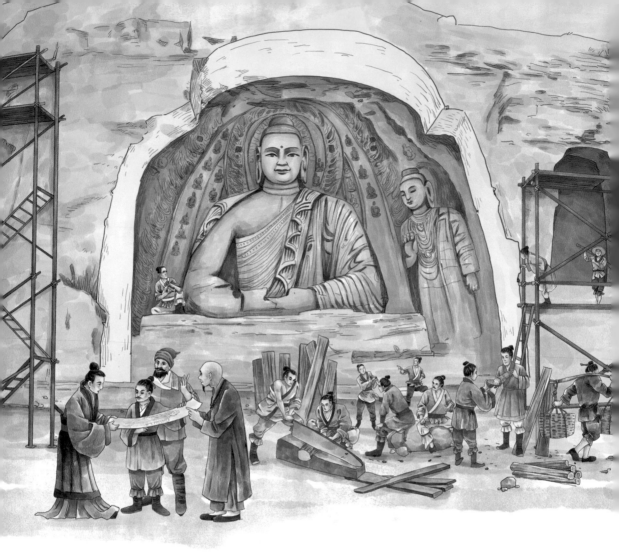

懸崖上的大佛

魏晉南北朝

　　北魏時，佛教過於興盛，寺院遍地開花，很多民眾都成為信徒，以至於影響到國家的發展。北魏的太武帝聽從大臣的建議，下令砸毀佛像，推倒寺院，這是中國歷史上第一次「滅佛」事件。太武帝去世之後，文成帝即位，下詔復興佛教，佛教才又逐漸恢復發展。

雲岡石窟

　　西元460年，北魏文成帝拓跋濬聽從曇曜（一ㄠˋ）法師的建議，下令在大同武周山南麓的石壁上開鑿石窟。北魏的雕刻家在崖壁上鑿洞造像，五年就完成了第一期工程，這就是雲岡石窟中最早開鑿的曇曜五窟。此後的幾十年間，這裡又相繼開鑿了其他石窟，如今，雲岡石窟保留下了45個主要洞窟。

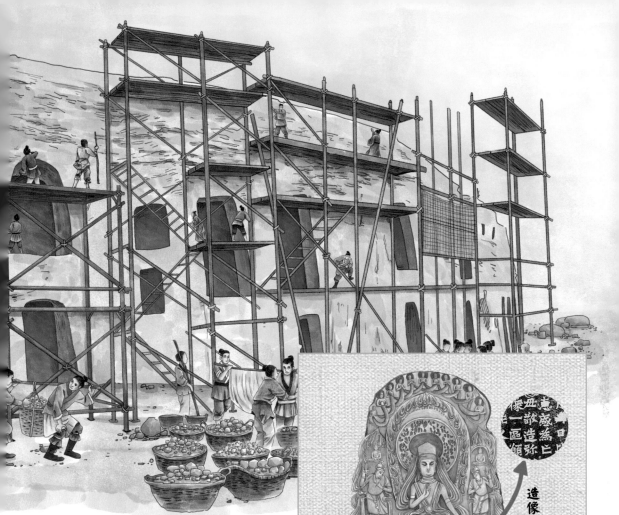

造像記

雲岡大佛

在曇曜五窟中，主佛的雕像都很高大，最著名的是第20窟的大佛。這尊石佛高達13.7公尺，參觀者就像是站在高樓腳下一樣。大佛雙肩寬闊，衣飾從左肩斜披而下，袒露右肩，面頰圓潤豐腴，兩耳下垂，眉眼細長，鼻子又高又直。中國早期佛像因為受了印度犍陀羅風格的影響，衣飾和面部五官往往具有西方特徵。不過，雕刻家們很快就將犍陀羅風格漢化，為佛像換上中國人的面孔，穿上「褒衣博帶」的漢服，充分體現了中外藝術融合的成果。

石壁上的書法

西元494年，北魏的孝文帝遷都洛陽，同時，他下令在洛陽伊河之畔的龍門山與香山崖壁上開鑿另一個石窟——龍門石窟。石窟中，除了精美的雕像，還有一種刻在石壁上的書法，這些刻字多是記錄造像者姓名和造像緣由的《造像記》。它們大多出自石刻工匠之手。工匠以刀代筆，用迅捷的刀法刻出稜角分明、外方內圓、別有韻味的魏碑體。

王羲之和他的《蘭亭序》

王羲之，字逸少，琅琊臨沂（今屬山東）人，東晉大書法家，被世人尊為「書聖」。王羲之很小就跟隨父親學寫字，後跟隨女書法家衛夫人學習書法。衛夫人師承書法家鍾繇，因此王羲之的楷書繼承了鍾繇的筆法。王羲之長大後開始鑽研張芝、鍾繇、蔡邕（ㄩㄥ）等人的書法。經過多年的刻苦訓練，他不僅精通隸、楷、行、草等書體，還創造了自己的風格，尤其他的行書更是出神入化。

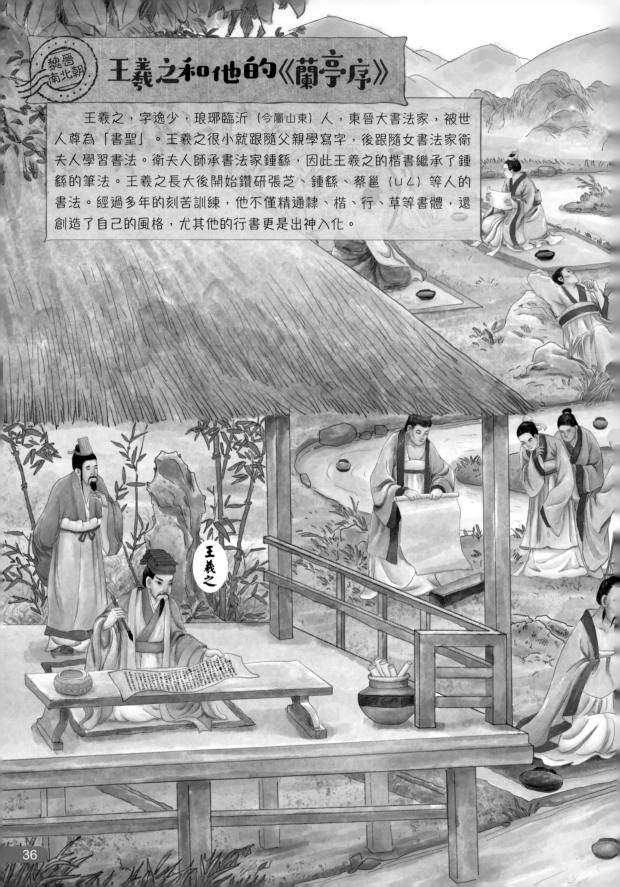

王羲之

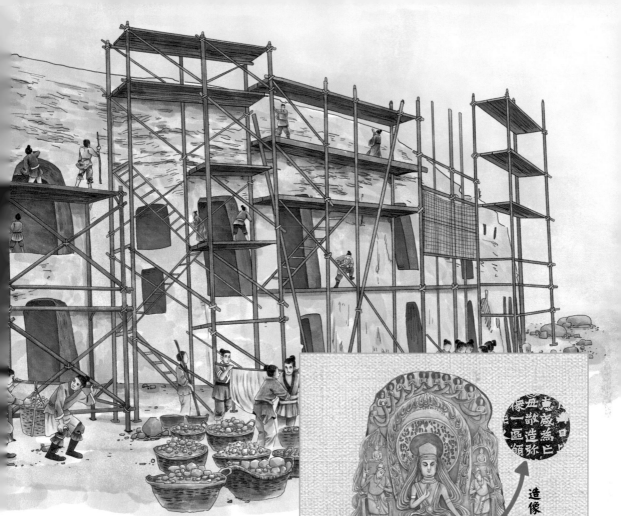

造像記

雲岡大佛

　　在雲曜五窟中，主佛的雕像都很高大，最著名的是第20窟的大佛。這尊石佛高達13.7公尺，參觀者就像是站在高樓腳下一樣。大佛雙肩寬闊，衣飾從左肩斜披而下，袒露右肩，面頰圓潤豐腴，兩耳下垂，眉眼細長，鼻子又高又直。中國早期佛像因為受了印度犍陀羅風格的影響，衣飾和面部五官往往具有西方特徵。不過，雕刻家們很快就將犍陀羅風格漢化，為佛像換上中國人的面孔，穿上「褒衣博帶」的漢服，充分體現了中外藝術融合的成果。

石壁上的書法

　　西元494年，北魏的孝文帝遷都洛陽，同時，他下令在洛陽伊河之畔的龍門山與香山崖壁上開鑿另一個石窟——龍門石窟。石窟中，除了精美的雕像，還有一種刻在石壁上的書法，這些刻字多是記錄造像者姓名和造像緣由的《造像記》。它們大多出自石刻工匠之手。工匠以刀代筆，用迅捷的刀法刻出稜角分明、外方內圓、別有韻味的魏碑體。

王羲之和他的《蘭亭序》

王羲之，字逸少，琅琊臨沂（今屬山東）人，東晉大書法家，被世人尊為「書聖」。王羲之很小就跟隨父親學寫字，後跟隨女書法家衛夫人學習書法。衛夫人師承書法家鍾繇，因此王羲之的楷書繼承了鍾繇的筆法。王羲之長大後開始鑽研張芝、鍾繇、蔡邕（ㄩㄥ）等人的書法。經過多年的刻苦訓練，他不僅精通隸、楷、行、草等書體，還創造了自己的風格，尤其他的行書更是出神入化。

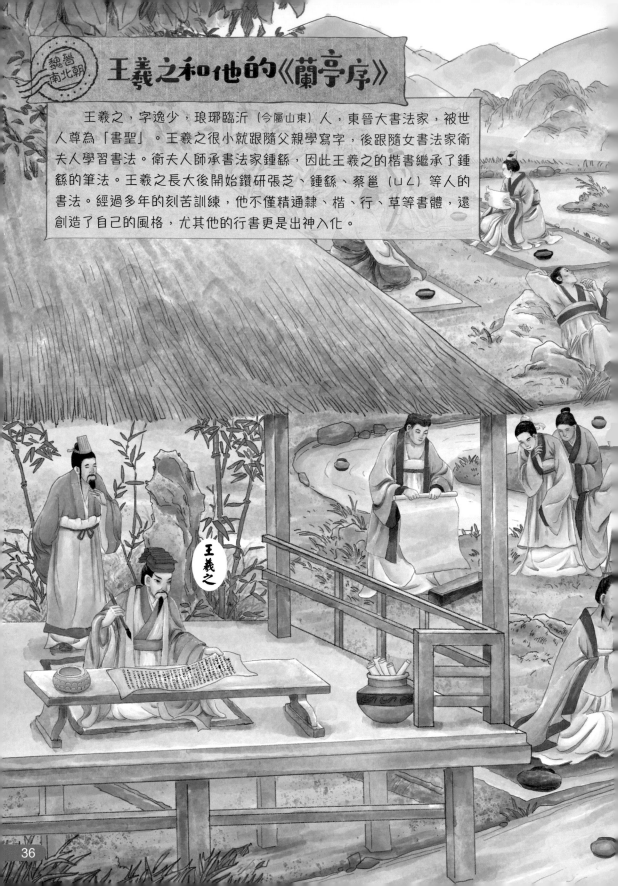

王羲之

天下第一行書

《蘭亭序》共324字，28行，每個字的筆法都變化萬千，達到了最美的境界，被世人稱為「天下第一行書」。文中凡是相同的字，寫法和運筆都有不同，20個「之」字、7個「不」字各有特點。《蘭亭序》是後世帝王們爭相收藏的神品，可惜原作已遺失，後人只能從唐代摹本中欣賞《蘭亭序》的神韻。

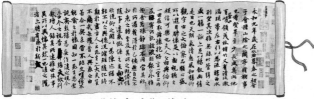

《蘭亭序》摹本

女書法家衛夫人

衛鑠，晉朝著名的女書法家，人稱「衛夫人」。衛夫人出身書法世家，師承鍾繇，擅長楷書，曾是王羲之年少時的書法老師。她對書法理論也很有研究，寫有廣為流傳的書法理論著作《筆陣圖》。

《蘭亭序》的出世

永和九年三月初三上巳節，王羲之和友人來會（ㄎㄨㄞˋ）稽陰山蘭亭遊玩。大家坐在小溪兩岸，用羽觴（ㄕㄤ）杯盛酒，放入水流中，酒杯隨波漂流，漂到誰面前，誰就要取杯飲酒並吟詩一首。這種文人雅士的活動稱為「曲水流觴」。活動結束時，大家提議將所有詩詞彙集成冊，王羲之作序。王羲之酒意正濃，興致勃勃地揮筆疾書，一氣呵成了天下第一行書《蘭亭序》。

王羲之

唐太宗與《蘭亭序》

唐太宗酷愛王羲之的書法，不惜花重金搜羅《蘭亭序》真跡。相傳，當他得知辯才和尚有《蘭亭序》真跡時，多次向他購買。不過，辯才和尚不為所動。宰相房玄齡出計謀，讓大臣蕭翼喬裝打扮成落魄書生，騙取辯才的信任。蕭翼趁辯才不備，偷走了《蘭亭序》，滿足了皇帝的心願。這個故事還被畫家閻立本畫成了畫。唐太宗得到《蘭亭序》後就命書法家們臨摹了很多版本。可惜真跡已經遺失，有人認為真跡可能被當作唐太宗的隨葬品，埋入了昭陵。

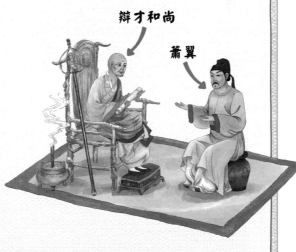

辯才和尚

蕭翼

詩中有畫，畫中有詩

用畫筆描繪山水，最早出現在晉朝。顧愷之就擅長山水畫，還曾寫過一篇論著《畫雲臺山記》。南朝畫家宗炳不僅喜歡遊覽名山大川，也愛寫生，他的山水畫論著《畫山水序》影響了很多人。隋朝畫家展子虔（く一ㄢˊ）也是山水畫高手，他傳承前輩的技法，在《遊春圖》中用線條勾勒山水，用青、綠著色。這種技法被唐朝的李思訓、李昭道父子所繼承，形成一派，稱為「青綠山水」。

王維的詩畫

唐代大詩人王維也是位畫家，他既畫人物，也畫山水。王維用水墨取代青、綠色，創造了水墨山水畫，即用不同墨色在紙上相互滲透，形成一種自然的暈染效果，這種只用水和墨繪製的山水畫也流傳到後世。

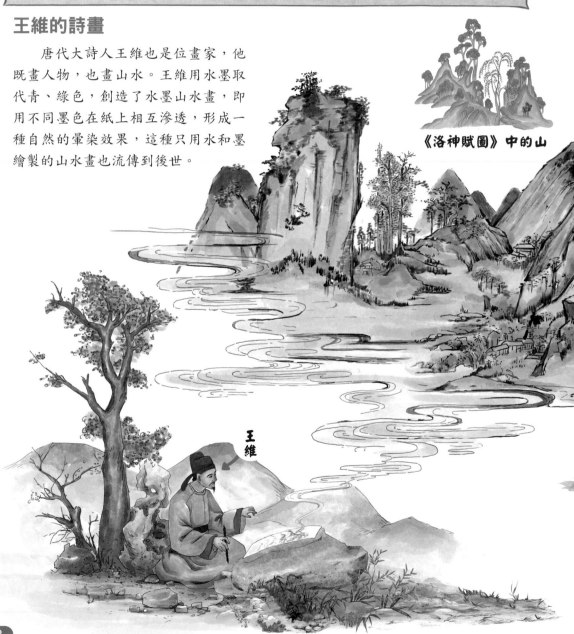

《洛神賦圖》中的山

王維

安史之亂後，王維的仕途受到影響，他隱居在長安郊外，創作了大量山水詩。這些詩富有畫意，就像一幅幅意境優美的山水畫。同時，他也將詩歌融入山水畫的創作中，欣賞他的畫的同時又像在讀他的詩。因此蘇東坡讚譽王維的作品「詩中有畫，畫中有詩」。

《遊春圖》中的青綠山水

唐朝 吳帶當風

「畫聖」吳道子是盛唐時期的大畫家。那時宗教繪畫盛行，畫家多以畫壁畫為生，吳道子也如此。他的宗教壁畫作品，僅長安和洛陽兩地的寺觀中就有300餘幅。他筆下的人物活靈活現，充滿立體感，線條變化多端，北宋書法家米芾（ㄈㄨˊ）用兩頭細、中間粗的蓴（ㄔㄨㄣˊ）菜條來形容他的線條。吳道子畫的衣飾最有特點，每個人物都好像是站立在風中，衣飾隨風舞動，人們將這種風格稱為「吳帶當風」。吳道子的繪畫風格廣受推崇，被畫家們當作學習的榜樣，人稱「吳家樣」。

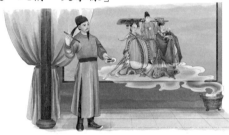

吳道子

一日觀三絕

相傳，吳道子隨唐玄宗去洛陽時，遇到當時著名的書法家張旭，以及以舞劍聞名的裴旻（ㄇㄧㄣˊ）將軍。裴旻獻上重金，希望吳道子能為他已故的父母畫一幅壁畫。吳道子婉拒重金，只要求裴旻舞劍一曲作為報酬。裴旻當即答應，立刻為吳道子舞劍，吳道子也馬上揮筆作畫，而張旭也在牆上書寫起來。圍觀的人們都拍手叫絕道：「一日之中，獲觀三絕。」感歎一天之內，竟然欣賞到了三位名家的絕技！

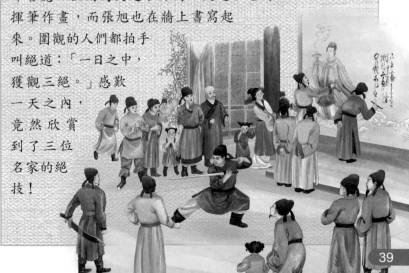

唐玄宗的私人樂團

唐朝是中國歷史上最崇尚藝術的朝代之一，在唐朝近三百年的歷史中，湧現了很多了不起的畫家、書法家、詩人和音樂家。而在眾多藝術家中，有一位特殊的藝術家，他就是將唐朝帶入盛世的唐玄宗。

唐朝的音樂機構

唐玄宗之前，唐朝就已經有了完善的樂舞機構，太常寺管轄的音樂機構有大樂署和鼓吹署。大樂署掌管宮廷音樂，負責培訓和考核音樂藝人，就像是音樂學院，而鼓吹署則負責儀仗樂隊。除此之外，當時還有教坊和梨園。教坊是宮廷專屬樂團，負責教授音樂、歌舞和演出。

吹笙

笙是中原傳統的簧管樂器，與竽結構原理基本相同，有「大竽小笙」之說。

彈琵琶

琵琶是彈撥樂器，漢朝時從西域傳入中原。

吹橫笛

笛是古老的吹管樂器，相傳由張騫出使西域時帶回中原。

彈豎箜(ㄎㄨㄥ)篌(ㄏㄡˊ)

豎箜篌古稱胡箜篌，兩漢時傳入中原。

吹篳(ㄅㄧˋ)篥(ㄌㄧˋ)

篳篥又稱管子，是一種吹管類樂器，源於龜茲國。

擊手鼓

手鼓又稱達卜，是一種打擊樂器，演奏時一手持鼓，一手拍擊。

唐玄宗的樂隊

創建梨園

唐玄宗能歌善舞，也擅長譜曲。他創建了「私人樂園」梨園，主要教授歌舞、樂器演奏等。每創作出新曲，唐玄宗就會交給梨園演奏。有時他也會擔任老師，親自指導學生演奏，因此，梨園的學生也被稱作「皇帝梨園弟子」。

《霓裳（ㄔㄤˊ）羽衣曲》

相傳，《霓裳羽衣曲》是唐玄宗根據印度樂曲改編的。另有一個傳說是唐玄宗睡夢中飛入仙境，體驗了一次「仙境遊」，等他夢醒後，就根據夢境創作了這支樂曲。曲成之後，楊貴妃則穿上華麗的衣裳，親自表演了這支樂曲。

拍板

拍板又叫檀板，是一種打擊樂器。

擊細腰鼓

細腰鼓是一種傳統打擊樂器，擊奏時繫於腰間，或橫掛於胸前。

唐朝的女高音

許和子原是吉州永新縣的民間女歌手，被徵入宮中後改名「永新」。相傳永新的聲音極具穿透力，唐玄宗曾讓吹笛大師李謨為她伴奏，結果她一曲唱畢，李謨的笛子都裂了。還有一次，唐玄宗宴請百官，人聲喧嘩，唐玄宗無法看戲，高力士獻計不如讓永新唱曲。當歌聲響起時，宴會上的眾人立刻安靜了下來。

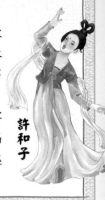

許和子

樂師李龜年和杜甫

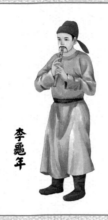

李龜年

李龜年是梨園弟子之一，不僅精通各種樂器，也擅長作曲和唱歌，深受唐玄宗器重。安史之亂時，他流落江南，成為「流浪歌手」。一次宴會上，他遇到了杜甫。杜甫有感而發，寫了一首《江南逢李龜年》，懷念以前的盛世。

胡旋舞和柘枝舞

唐朝是當時的國際貿易中心，來自西域的商人不僅帶來了商品，也帶來了好看的樂舞。流行於宮廷和民間的胡旋舞、柘枝舞就是廣受歡迎的西域舞蹈。

羯鼓

羯鼓是一種源於西域的打擊樂器，形狀如漆桶，用兩根木杖敲擊，因此又叫「兩杖鼓」。

唐玄宗除了精於作曲，也很擅長演奏琵琶和羯鼓。據說他每日勤練羯鼓，時間久了，擊鼓壞掉的鼓杖就裝滿了三個櫃子。

唐朝的楷書

魏晉南北朝之後的唐朝是中國書法史上的另一座高峰，出現了許多傑出的書法家，我們今天臨習的楷書作品大多出自這一時代。

學習寫楷書

在唐朝的書法課中，學習好楷書極為重要。當時楷書字體使用廣泛。雕版印刷術還未發明，不論是佛經還是其他書本，都需要手工抄寫，而端正的楷書就成為人們的首選。此外，科舉考試和選拔官員時，也看重書法，如果考生能寫出一手漂亮的楷書，也會為自己的成績加分。就是從唐朝起，方方正正的楷書字體成為全國通用的標準字體，直到今天，我們仍在沿用。

唐朝就有書法課

唐朝的皇帝大多喜歡書法，特別是唐太宗李世民，他不僅是位政治家，也是位書法家，尤其癡迷王羲之的書法，以至於發動臣民為他尋找王羲之的書跡。唐太宗也很重視書法教育。為了培養出更多書法人才，他在貞觀二年（西元628年）設立了專門學習書法的學校——書學。另外，唐朝其他的學校也都開設了書法課程。

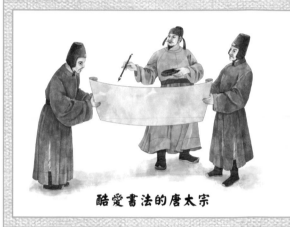

酷愛書法的唐太宗

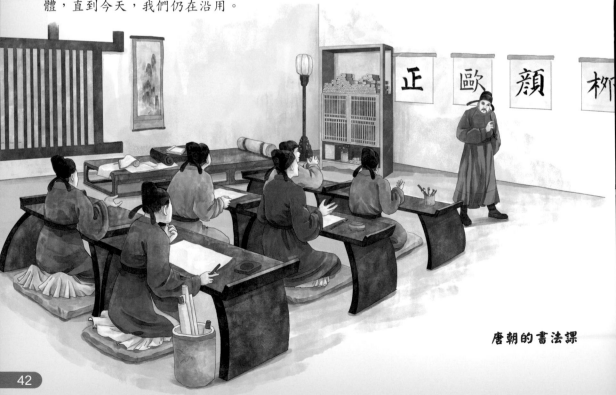

唐朝的書法課

楷書大家們

　　唐朝擅長寫楷書的書法家有很多，如歐陽詢、虞（ㄩˊ）世南、薛稷、褚遂良、顏真卿、張旭、柳公權等。其中，歐陽詢、顏真卿和柳公權還被列入「楷書四大家」，他們的字體成為後世學習書法的典範。

歐陽詢

　　書法家歐陽詢精通多種書體，尤其擅長楷書。他也是位書法老師，曾任弘文館學士，在弘文館教授貴族子弟楷書。他的楷書被人們稱為「歐體」。

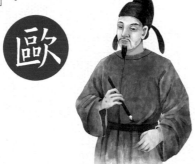

柳公權的勸諫

　　柳公權是唐朝中期傑出的書法家，官至太子少師，人稱「柳少師」。柳公權擅長楷書和行書。他吸取魏晉名家的長處，創制出一種均衡瘦硬的字體，被稱為「柳體」。此外，柳公權是位敢言的大臣。有一次，唐穆宗問他怎樣才能寫好字，他答道：「心正，筆才能正，筆正才能寫好字。」柳公權用書法中的筆法勸諫唐穆宗，希望他做個「心正」的皇帝。

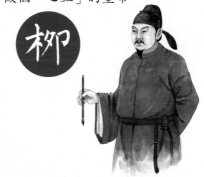

名臣顏真卿

　　顏真卿不僅是位傑出的書法家，也是位文武雙全的名臣。他的楷書端莊穩重，渾厚剛勁，人們把他的字體稱為「顏體」。他字如其人，為人剛直敢言，因多次得罪奸相楊國忠，被貶到平原郡做了太守。

　　安史之亂爆發後，很多城池都被攻陷，而顏真卿的平原郡抵擋住了叛軍。他與任常山太守的堂兄顏杲（ㄍㄠˇ）卿共同抗擊叛軍，為平叛立下了汗馬功勞。不過，在平叛過程中，他的侄兒顏季明連同顏家其他30餘口人均被叛軍殺害。

　　建中三年（西元782年），藩鎮軍閥李希烈叛亂。建中四年，叛軍攻破汝州，逼近東都洛陽。朝廷派年過古稀的顏真卿前去汝州勸降，結果被叛軍囚禁。面對李希烈的威逼脅迫，顏真卿絲毫不懼。一年多後，顏真卿被殘忍殺害。

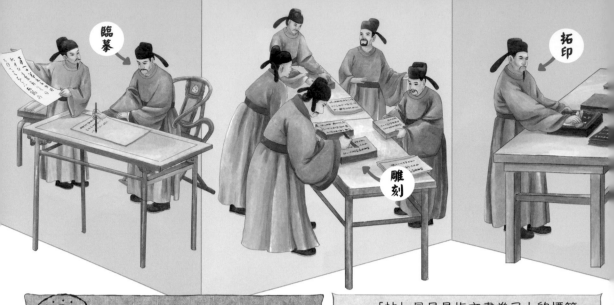

臨摹

雕刻

拓印

宋朝 復刻的名家書法

什麼是刻帖？

　　刻帖其實是一種特殊的印刷品，也稱「法帖」。要想製作一件刻帖，首先要把書法作品原樣描摹下來，製作一件書法副本，然後由石匠按原樣刻到木板或石頭上，最後用宣紙和墨汁將字跡拓印下來。因為工匠大多採用陰刻的方式，字是凹進去的，所以拓印出來的字帖就成了「黑底白字」。

　　「帖」最早是指文書卷子上的標籤，後來又指「小篇幅的書跡」。自魏晉至唐，帖被用來稱呼白底黑字的書法作品。不過，唐宋以後，帖又被用來稱呼黑底白字的拓本（刻帖）。

黑底白字的刻帖

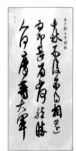

白底黑字的帖

如何拓印一幅書法拓片？

　　拓印是一種古老的印刷技術，是用紙和墨汁把碑文、器皿上的文字或圖案複製下來的一種方式。

①拓印時，人們需要將宣紙覆蓋在碑刻上。

②用水打濕紙面，再用刷子輕輕敲刷，使濕紙嵌入石刻之中。

③當紙七分乾時，用拓包均勻上墨。

④最後揭下宣紙，一張黑底白字的拓片就完成了。

装裱

成冊

保存的名家書法

　　在古代，要想欣賞名家的真跡並不容易。特別是經過多年戰亂，能夠保存下來的名家書法真跡所剩無幾。宋太宗趙光義認識到名家真跡的可貴，便想到用刻帖的方式複製真跡。他搜羅了大量名家真跡，命翰林侍書王著從中挑選出歷代帝

王、名臣、著名書法家的真跡420件，在淳化三年（西元992年）刊刻。刻成之後，宋太宗非常高興，馬上拓製賞賜給最親近的大臣。這部名帖就是歷史上著名的《淳化閣帖》。

宋徽宗的藝術探索

宋朝建立後，趙匡胤「重文抑武」，以文治國。簡單來說，就是崇尚文化，重用知識分子。重文抑武的國策使宋朝的文化藝術快速繁盛，培養出一大批優秀的藝術家。宋徽宗就是其中一位造詣精深者。

宋朝的畫院

北宋建立不久，宋太宗設立翰林圖畫院來搜羅天下名畫和招募畫家。宋徽宗時，又在畫院中設立「書學」和「畫學」，培養書畫人才。而且，宋徽宗還將繪畫列入科舉考試，經過考試，成績優異者可被選入畫院，繼續深造。有時候，宋徽宗還親自擔任老師，指導學生。創作千古名畫《千里江山圖》的王希孟就是他的學生之一，當時只有十幾歲的王希孟可能是畫院中最小的畫家。

宋徽宗指導王希孟

皇帝的難題

不過，想成為畫院的畫家可不容易。皇帝選拔畫家，不僅注重繪畫技法，也考核作品的畫意。有一次，宋徽宗以唐人詩句「踏花歸去馬蹄香」出題。參加考試的畫家大多將馬和花描繪在一起，唯獨一人與眾不同，特別是他畫了幾隻蝴蝶圍繞馬蹄飛舞，抽象而含蓄地畫出花香。宋徽宗看到這幅畫後十分高興，認為這幅畫恰當地反映了詩意。

王希孟和《千里江山圖》

王希孟十六七歲時進入畫院學畫，18歲時創作了青綠山水巨制《千里江山圖》。全圖寬51.5公分，長1191.5公分，畫面主要描繪中國的錦繡山河，是他傳世的唯一作品。

宋徽宗的藝術成就

　　宋徽宗名叫趙佶，是北宋的第八位皇帝。他從小酷愛書畫，不僅在山水畫、花鳥畫上造詣非凡，在書法方面也很有成就。他吸取薛稷、黃庭堅等人的書法特點，自創了一種鋒芒畢露的瘦金體。這種字體原名叫瘦筋體，意思是說這種字體連一點兒肉都沒有，瘦得只剩筋骨。他還組織名家編撰了《宣和畫譜》和《宣和書譜》，為後世留下了珍貴的書畫史料。宋徽宗設立的「畫院」不僅培養了大批書畫家，更是將宋朝的書畫藝術水準推到了高峰。

宋徽宗的命運

　　不過，宋徽宗並不是位好皇帝。他執政期間，遼、金多次南下，境內更是農民起義不斷。而作為皇帝的宋徽宗反而重用蔡京等奸臣，大興土木，搜羅天下美石，癡迷書畫和修仙，致使金兵攻陷東京（今開封），宋徽宗和兒子宋欽宗也淪為金兵的階下囚。這一次事件被稱為靖康之恥，導致了北宋的滅亡。宋徽宗最後也病死異鄉。

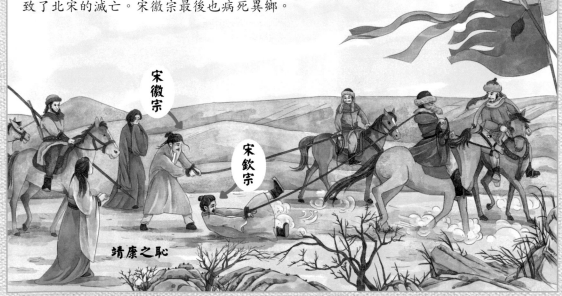

宋徽宗

宋欽宗

靖康之恥

元朝的大書畫家

元初，朝廷取消了科舉，知識分子借此成為官員的機會變得渺茫。雖然元朝統治者也會直接招募人才，但只限有名氣的人，例如宋王室的後裔。書畫家是朝廷招攬的對象之一。元初的書畫家基本分成了兩部分：一部分是為朝廷服務的畫家，他們大多是官員；另一部分是不願意效忠元朝的書畫家，他們寧可歸隱山林，也不願做元朝的官。

不願服務元朝的文人

鄭思肖和龔開就屬於不願服務元朝的文人。鄭思肖是位詩人，也是位畫家。他年輕時在南宋做官，南宋滅亡後便隱居山林，用繪畫表達自己的主張。他用寥寥幾筆就勾出一幅《墨蘭圖》，畫中的蘭花並沒有栽入土中，而是懸浮在半空中，於是人們稱它為「無根墨蘭」。這是鄭思肖用「失去土地的蘭花，無從繫根」的寓意來表達他不接受元朝的態度。

《墨蘭圖》

鄭思肖

龔開曾經參加過抗擊元軍的活動，南宋滅亡後以賣畫為生。龔開最喜歡畫鬼魅和馬，《中山出遊圖》和《駿骨圖》就是他的代表作。在《駿骨圖》中，他畫了一匹瘦骨嶙峋、低首背風的駿馬，馬雖瘦，卻屹立不倒。龔開用畫來表達對南宋的懷念，用瘦馬來象徵淒涼的南宋遺臣。

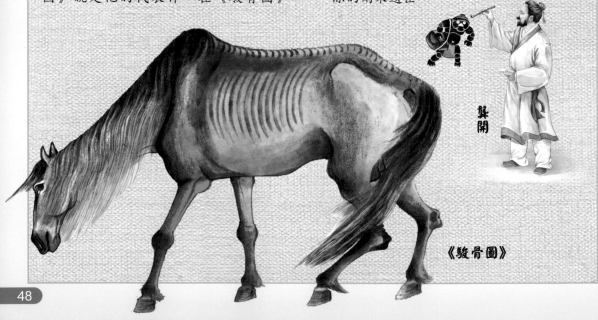

龔開

《駿骨圖》

趙孟頫（ㄈㄨˇ）的藝術成就

　　趙孟頫是元初的大書畫家，「楷書四大家」之一，他的楷書被人們稱為「趙體」。同時他也是元朝的官員，深得元朝統治者的器重。繪畫方面，他喜歡古風，尤其是宋以前的繪畫風格，因此，他的畫總能透出古意。他擅長畫人物、鞍馬和山水。他還提出「以書入畫」的理念，即將書法的筆法運用到繪畫中，用不同的筆法畫不同的內容，比如，用飛白筆法畫石頭，就另有一番趣味。《水村圖》、《鵲華秋色圖》、《人騎圖》、《秀石疏林圖》都是他的傳世作品。

趙孟頫的自畫像？

　　《人騎圖》是趙孟頫的人物鞍馬畫。這幅畫構圖簡潔，畫面上只有一人一馬。人物身穿紅袍，騎在馬背上，右手執鞭，神態優雅。馬匹的造型生動，膘肥體壯。有學者認為，《人騎圖》中的唐人很可能是趙孟頫的自畫像。

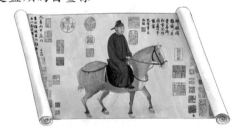

乾隆皇帝與《鵲華秋色圖》

　　《鵲華秋色圖》是趙孟頫為好友周密創作的一幅山水畫，畫中描繪的是濟南華不（ㄈㄨ）注山和鵲山一帶的風景。畫面中的兩座山最引人注目，一座像被咬了一口的包子，一座像尖銳的三角形。相傳，清朝乾隆皇帝巡狩濟南時，曾在城樓上欣賞美景，當他望向東北方時，竟然發現了《鵲華秋色圖》中的景色，於是他命驛使快馬加鞭，從皇宮中取來《鵲華秋色圖》。乾隆展開圖卷，對比實景，發現趙孟頫將黃河兩岸的鵲山和華不注山畫在了一起，並在題字中寫錯了兩座山的方位。乾隆很生氣，於是將此畫封存了起來。

瓷器上的畫

中國人在陶瓷上畫畫的歷史非常悠久，最早可以追溯到新石器時代，漂亮的彩陶就是先民們的作品。不過，商朝以後，人們就很少在陶面上作畫了。

裝飾陶瓷

到了唐朝，彩瓷大量出現。酷愛藝術的唐朝人又開始裝飾陶瓷的外表，陶瓷上不僅有畫，還有字。另外，唐朝人還燒造了一種造型豐富、以三種色彩為主的陶器，叫做「唐三彩」，作為唐朝人的隨葬品。

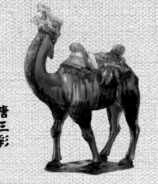

唐三彩

宋元時期的瓷器藝術

宋朝時，磁州窯的瓷器裝飾最為豐富，瓷器上不僅有畫，還有用刀剔刻的花紋，有時候一件瓷器同時會用到幾種工藝。宋元時期，中國的瓷器也成為絲綢之路上的搶手貨，瓷器的價值一度超過黃金。特別是白地青花的青花瓷，受到世界人民的歡迎。其實早在唐朝，人們就開始用青色顏料裝飾瓷器，只是發展到元朝，景德鎮的青花瓷才受到世人的追捧。

青花瓷為什麼惹人愛？

青花瓷之所以受到人們的喜愛，除了它白如蛋殼、亮如玻璃的胎釉，還有它那身漂亮的「外衣」。青花瓷是一種釉下彩瓷，它的繪畫顏料是一種含氧化鈷的鈷料，明朝時稱為「蘇麻離青」，大部分是經由絲綢之路進口而來的。工匠在繪製坯胎時，鈷料就像墨汁一樣，呈現黑色，經過高溫燒製，就會被還原成藍寶石一樣的迷人色彩，因此，人們稱之為「青花」。古代的畫瓷工匠繪瓷技藝高超，以瓷作紙，用勾線、塗、點、染等中國畫的技法創作了一件件精美絕倫的藝術品。

元朝以後，廣潤透亮、精美絕倫的青花瓷不僅遠銷國外，為統治者帶來了可觀的收入，更是將中國的陶瓷藝術傳播到世界各地，使青花瓷成為世界流行的瓷器品種。

「克拉克瓷」的由來

在中國，青花瓷的名字老少皆知，但在國外，人們卻將青花瓷稱為「克拉克瓷」。這是因為在明萬曆年間，荷蘭人在海上截獲了一艘名為「克拉克號」的商船，上面裝滿了來自中國的青花瓷。荷蘭人並不清楚青花瓷產自哪裡，於是就用這艘商船的名字為這批瓷器命名。從此，外國人就把青花瓷稱為「克拉克瓷」，一直沿用到今天。

園林中的山水畫意

明朝

中國是世界園林藝術起源最早的國家之一，早在商周時期，帝王就開始建造用於遊樂的園林，被稱作「苑囿（一ㄡˋ）」。此後，歷代帝王都會修建屬於自己的皇家園林。北宋時的徽宗皇帝就曾搜羅奇花異石，建造了一處叫做「艮（ㄍㄣˋ）岳」的皇家園林。清朝皇室也熱衷於建造園林，從清初到清末，興建園林的腳步從未停歇，甚至挪用軍費來滿足統治者的虛榮心。

有特色的私家園林

與華麗的皇家園林形成對比的是意境優雅的私家園林，私家園林最早出現在西漢。魏晉南北朝時，造園就開始模仿自然中的景色。到了明朝，造園家更加講究園林的詩情畫意，一些詩人、畫家甚至直接參與造園。他們設計的園林就像一幅幅山水畫，小橋、流水、山石、樹木以及亭台橋榭統統入園。走在園林中，人就像遊走在山水畫卷之中。

蘇州四大名園

蘇州園林甲天下，在諸多園林中，滄浪亭、獅子林、拙政園和留園被稱為蘇州四大名園。

拙政園

拙政園被譽為蘇州四大名園之首，建於16世紀初，由解職歸隱的王獻臣建造，相傳當時的大書畫家文徵（ㄓㄥ）明也參與了造園。

明朝造園名家

　　明朝時，不僅有像文徵明這樣的兼職造園家，還有很多專業造園家，如計成、文震亨等。計成，蘇州人，起初是位畫家，曾遊歷大江南北的風景名勝，後來成為專業的造園家。他50多歲時，總結了江南的造園藝術成就，編撰了一本造園的專業書籍《園冶》。另外，文徵明的曾孫文震亨也是位專業造園家，他不僅精通造園，也擅長書法和繪畫。他和計成一樣，寫了很多有關造園的書籍，如《長物志》等。

計成　　　　**文震亨**

文徵明

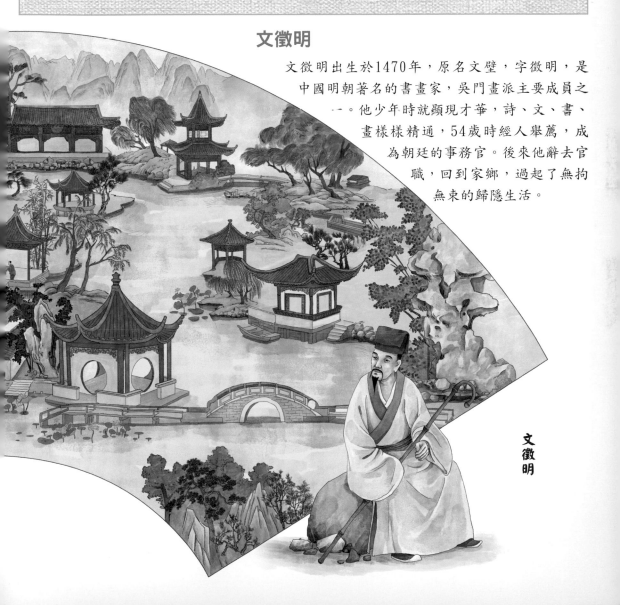

文徵明出生於1470年，原名文壁，字徵明，是中國明朝著名的書畫家，吳門畫派主要成員之一。他少年時就顯現才華，詩、文、書、畫樣樣精通，54歲時經人舉薦，成為朝廷的事務官。後來他辭去官職，回到家鄉，過起了無拘無束的歸隱生活。

文徵明

宮裡來了洋畫家

明朝末年，西方的傳教士經由絲綢之路來到中國。有學識的傳教士帶來了西方文化，也成為皇帝的座上賓，如義大利人利瑪竇，他不僅是傳教士，還是位精通科學的學者。清朝時，越來越多的西方傳教士來到中國，有些人是數學家，有些人是畫家。例如馬國賢、郎世寧、艾啟蒙等人既是傳教士，又是畫家。如果只聽名字，我們很難想到他們都是外國人。

利瑪竇

義大利人，明末來華的傳教士、科學家。他來到中國後，學習中國文化的同時，也將西方的數學、天文學、測量學、地理學帶到中國，促進了中西文化的交流。

宮廷畫家郎世寧

郎世寧來自義大利，原名叫朱塞佩‧卡斯蒂留內。26歲時，他以傳教士的身分來到中國，第二年，他如願輾轉到北京，成為一名宮廷畫師。郎世寧擅長畫人物、花鳥、走獸等，前後服務過康熙、雍正、乾隆三位皇帝。

郎世寧早年系統地學過繪畫，寫實能力非常強。他在西洋畫法的基礎上，吸取中國畫法的特點，形成了一種「中西合璧」的新畫風。馬和犬是清朝皇帝們喜歡的繪畫題材，郎世寧能畫得栩栩如生。人物肖像也是他擅長的，他畫的人物唯妙唯肖，就和照片一樣。因此，郎世寧常被請去為皇帝和妃子畫像，因為畫得很像，經常受到皇帝的嘉獎。

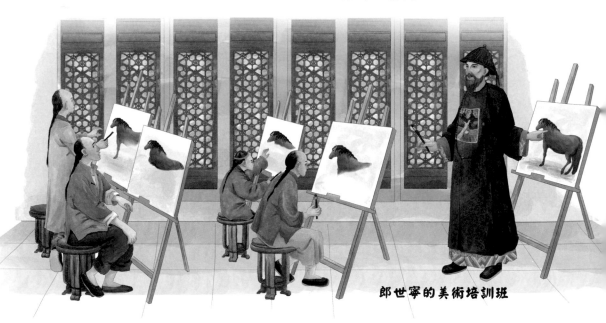

郎世寧的美術培訓班

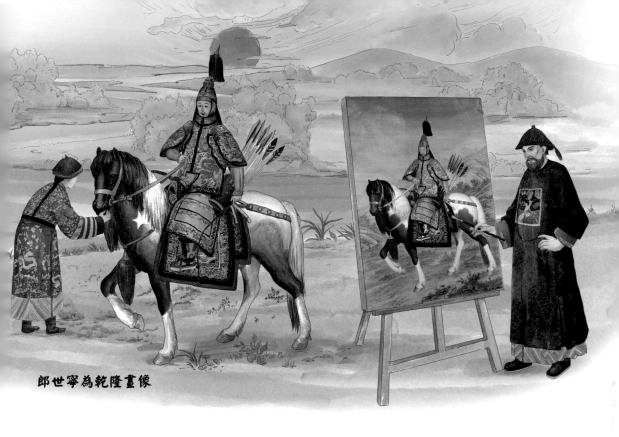

郎世寧為乾隆畫像

清朝的皇帝很喜歡西方藝術,於是命郎世寧開辦美術培訓班,傳授西洋繪畫技法。郎世寧還是位建築設計師。乾隆十二年(1747年),他參與了圓明園西洋樓的設計和監造,大水法、海晏堂等歐式宮殿園林建築深受皇帝的喜歡。不幸的是,一百多年後,圓明園被英法聯軍焚毀,西洋樓也只留下了殘破的柱石。

郎世寧與圓明園西洋樓

圓明園十二生肖獸首銅像

它們本來是海晏堂外水力鐘的一部分,據說設計者是郎世寧。十二生肖代表十二個時辰,每到一個時辰都有對應的獸首從口中噴水報時,正午時,十二個獸首會同時噴水。不幸的是,圓明園被焚毀後,十二生肖獸首銅像也被掠至海外。

清朝

揚州八怪的藝術

揚州坐落在長江和京杭大運河交匯的地方。清朝時的揚州是一座繁華的大都市，這裡不僅聚集了很多鹽業大亨，也吸引了很多藝術家。其中「揚州八怪」就是我們最為熟知的藝術家群體。

揚州八怪

「八」在揚州方言中有「多」的意思，並不是指特定的八位書畫家。「怪」也不是指這些畫家行為多麼古怪，而是指他們獨具個性、自成一派的藝術風格。揚州八怪的主要代表人物有金農、鄭燮（ㄒㄧㄝˋ）、黃慎、汪士慎、李鱓（ㄕㄢˋ）、李方膺（ㄧㄥ）、羅聘、高翔等，他們來自各方，大多出身貧寒，以賣畫為生。

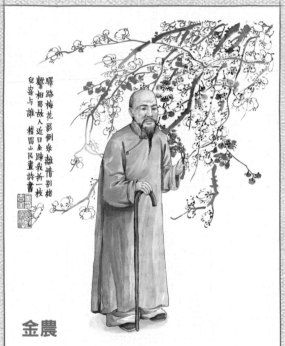

金農

金農是位博學多才的藝術家，50歲時經人推薦，到京城參加考試，結果一無所獲。此後他定居揚州，靠賣字畫為生。金農的書法最有名，他創造了一種名叫「漆書」的字體，這種字橫粗直細，就像用刷子寫成的。金農50歲以後開始大量畫畫，他喜歡畫人物、動物、花卉和樹木，尤其喜歡畫墨梅。

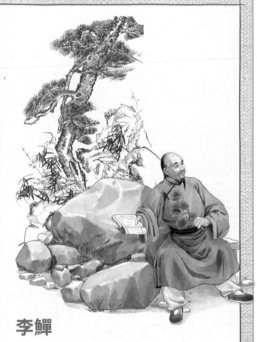

李鱓

李鱓出身於書香門第，擅長畫花鳥、竹石、松柏等。李鱓26歲就中了舉人，他向康熙皇帝獻畫，被其看中，做了宮廷畫家。後來他離開了宮廷，直到52歲時又入官場，做了知縣。不過，他並不喜歡做官，最後回到揚州，開始了賣畫生涯。

鄭燮

　　鄭燮,號板橋,早年在揚州賣畫,後來在山東做了縣令。幾年後,鄭板橋因請求朝廷賑災一事得罪上司,一氣之下辭去官職,再次回到揚州賣畫。鄭板橋喜歡畫蘭、竹、石等,特別是他畫的竹子,清瘦飄逸,被人稱為「鄭竹」,他的書法也被人稱為「板橋體」。鄭板橋賣畫從來不遮遮掩掩,而是大方地標出價格,成為當時畫家中明碼標價賣畫的第一人。

羅聘

　　羅聘,24歲時拜金農為師,成為金農的弟子。羅聘的畫題材廣泛,尤其擅長畫鬼,他創作的《鬼趣圖》最為引人注目。不過,他並不相信世上有鬼,而是用鬼諷刺當時的社會。

黃慎

　　黃慎擅畫人物、山水、花鳥。他30多歲時來到揚州賣畫，畫卻並不暢銷，於是他閉門不出，專心在家研習書法和寫意畫。幾年後，他的書畫風格大變，用草書筆法入畫，作品大受好評，求畫者絡繹不絕。黃慎還是位孝子，由於母親年邁，他回到了家鄉，一邊賣畫，一邊照顧母親。

高翔

　　高翔是位多才多藝的畫家，擅長畫山水、花卉及人物，同時也擅長書法和篆刻。據說高翔晚年右手殘廢，就用左手寫字。同時，他也是位詩人，著有《西唐詩鈔》，不過他的詩並不如他的畫那樣為人熟知。

汪士慎

　　汪士慎來自安徽休寧，30多歲時到揚州賣畫。汪士慎酷愛梅花，也以畫梅著稱，在他的畫中，能找到各式各樣的梅花。他54歲時左眼不幸失明，但他仍然趁晴天作畫。67歲時，他雙目失明，雖然生活更加艱苦，但他仍能揮寫自如。

李方膺

　　李方膺來自江蘇南通，曾做過縣令，是位清廉的好官，不過，他因不肯巴結上司而被誣陷。罷官後的李方膺回到南京，往來於揚州，以賣畫為生。他畫的松、竹、梅、蘭就如他的為人，有一種不屈服的精神。

古人的美術教科書

　　《芥子園畫傳》又叫《芥子園畫譜》，由王概等人編撰，是一套中國畫基本技法的普及性讀物。書中詳細介紹了山水、梅蘭竹菊以及花鳥蟲草的各種繪畫技法。《芥子園畫傳》在後來的300多年中啟蒙、影響了無數位畫家，黃賓虹、齊白石、傅抱石等名家都曾將《芥子園畫傳》作為學習的範本。

享譽世界的京劇藝術

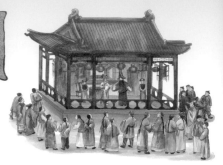

看京劇

中國的傳統戲劇，歷史非常悠久，起源於原始人類的歌舞。宋元時期，戲曲逐漸繁盛，種類豐富的雜劇大受歡迎，去瓦肆、勾欄看雜劇成為時尚。明清時期，中國戲曲的劇種就更多了，如昆曲、秦腔、徽劇、京劇等，多達上百種。

京劇的出現

京劇是為人所熟知的劇種，是中國的「國粹」。清朝中葉，京劇形成。說到京劇的出現，不得不提「徽班」。「徽班」主要指演唱二黃腔調（徽調）的戲班子，在安徽、江蘇、浙江等南方地區很有名氣。1790年，乾隆皇帝八十大壽時，朝廷邀請各地戲班進京演出。一個叫「三慶班」的徽戲戲班，沿著京杭大運河一路向北，到達北京，在宮中的演出大獲成功。

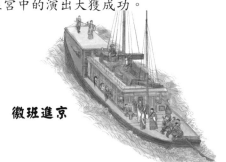

徽班進京

祝壽結束後，三慶班決定留在北京演出，三慶班的劇碼豐富、曲調新穎、演技精湛，很快就吸引了一大批「粉絲」。三慶班在京城大受歡迎之後，四喜、和春、春台等徽班也來到京城發展，徽班逐漸占領了京城的各大戲臺，這就是「四大徽班進京」。

徽班進京後，不停地改進、吸收、融合多個劇種之長。徽戲不僅融入了湖北的漢調，也吸取秦腔、昆曲等的優點，最後形成了一個新劇種，即為人所熟知的京劇。

愛聽戲的大人物

京劇的發展離不開皇室的支持。乾隆、咸豐、同治、光緒幾代皇帝都是戲迷，慈禧太后更是超級戲迷。她不僅成立了皇家戲班，還經常命宮外的戲班進宮演出。為慈禧唱戲並不輕鬆，不僅不能出差錯，還要注意很多古怪的忌諱。據說，傳統名劇《玉堂春》中有句唱詞：「蘇三此去好有一比，羊入虎口，有去無還。」慈禧不高興，馬上命人改為：「魚兒落網，有去無還。」原來慈禧屬羊，非常忌諱別人提「羊」字，更何況是「羊入虎口」。

京劇臉譜

　　臉譜是中國戲曲特有的化妝造型藝術。京劇中的臉譜非常豐富，不同的戲曲人物使用不同的臉譜。臉譜不僅能顯示人物性格，還能看出善惡忠奸。例如紅色代表忠勇正義，用紅臉的一般是正面人物，如關羽；水白色代表陰險疑詐，用水白臉的大多是奸詐角色，如曹操。除此之外，還有黃、藍、綠等色，都有各自的含義。

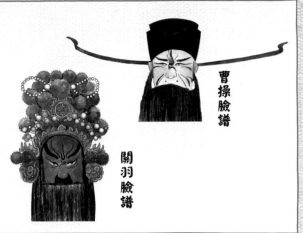

曹操臉譜

關羽臉譜

生、旦、淨、丑

　　京劇中的行當是指角色的分類，在京劇中一共有生、旦、淨、丑四個行當。「生」指的是男性角色，其中又劃分為老生、小生和武生等。「旦」指的是女性角色，其中又分青衣、花旦、刀馬旦等。「淨」指的是有特異之處的男性角色，臉部用各種顏色勾畫臉譜，我們常說的「大花臉」就是淨行的一種。「丑」指的是喜劇角色，這類人物臉譜多只在鼻子周圍勾畫白色，也就是我們常說的「小花臉」，其角色種類繁多，有的心地善良、幽默滑稽，有的奸詐陰險……

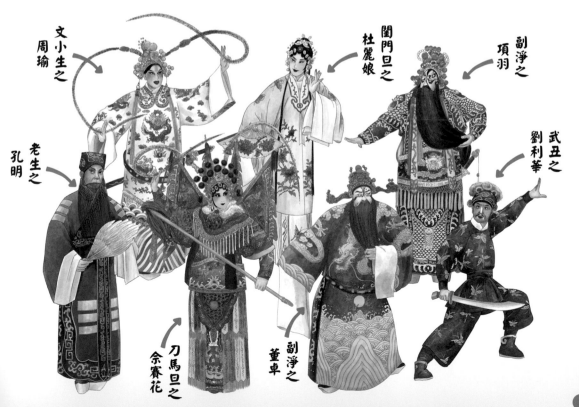

文小生之 周瑜

閨門旦之 杜麗娘

副淨之 項羽

老生之 孔明

武丑之 劉利華

刀馬旦之 佘賽花

副淨之 董卓

米萊童書

　　米萊童書是由多位資深童書編輯、插畫家組成的原創童書研發平臺，該團隊曾多次獲得「中國好書」、「桂冠童書」、「出版原動力」等大獎，是中國新聞出版業科技與標準重點實驗室（跨領域綜合方向）公布的「中國青少年科普內容研發與推廣基地」。致力於在傳統童書的基礎上，對閱讀產品進行內容與形式的升級迭代，開發一流的原創童書作品，使其更加符合青少年的閱讀需求與學習需求。

原創團隊

策劃人：劉潤東、王丹

創作編輯：劉彥朋

繪畫組：石子兒、楊靜、翁衛、徐燁

美術設計：劉雅寧、張立佳、孔繁國

國家圖書館出版品預行編目資料

圖解中國史—藝術的故事—／米萊
童書著. – 初版. – 臺北市：臺灣東
販股份有限公司, 2022.05-
64面；17×23.5公分
ISBN 978-626-329-222-2（精裝）

1.CST：藝術史 2.CST：通俗作品
3.CST：中國

909.2　　　　　111004625

本書簡體書名為《图解少年中国史》原書號：
978-7-121-40993-6透過四川文智立心傳媒有限
公司代理，經電子工業出版社有限公司授權，
同意由台灣東販股份有限公司在全球獨家出
版、發行中文繁體字版本。非經書面同意，不
得以任何形式任意重製、轉載。

圖解中國史
—藝術的故事—

2022年5月1日初版第一刷發行

著、繪者　米萊童書
主　　編　陳其衍
美術編輯　竇元玉
發 行 人　南部裕
發 行 所　台灣東販股份有限公司
　　　　　＜地址＞台北市南京東路4段130號2F-1
　　　　　＜電話＞(02)2577-8878
　　　　　＜傳真＞(02)2577-8896
　　　　　＜網址＞www.tohan.com.tw
郵撥帳號　1405049-4
法律顧問　蕭雄淋律師
總 經 銷　聯合發行股份有限公司
　　　　　＜電話＞(02)2917-8022